花時間 最實用的連載單元集結

初學者也OK的 70款花藝設計

花藝達人精修班

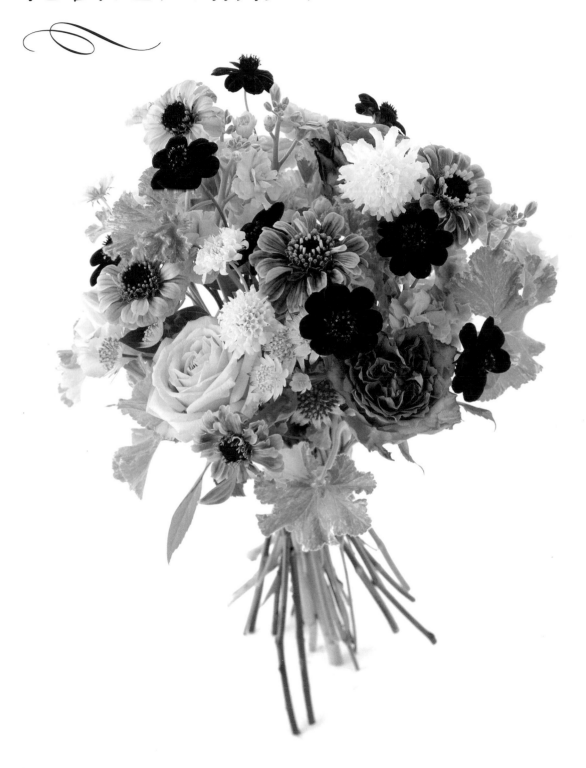

CONTENTS

面積大的葉面可捲起、
可修剪，可嘗試
體驗葉材的
箇中變趣。

|圓面狀| |長面狀|

掌握切花修剪
的要領，
能讓花朵
更迷人喔！

熟記花的色相環，
花藝設計會
變得更饒富趣味！

善用造型與顏色
的特徵，就能
發揮畫龍點睛
的效果！

製作花束時，
速度是成敗的關鍵！
學會有效地分配時間，
就能讓花束
更加美麗動人。

不要硬插！
重點是讓花朵
自然地
固定在某處。

運用紙、緞帶
及包裝方法，
讓花束更吸睛！

懂得基本的使用法，
就能設計出
令人耳目一新
的作品喔！

COLUMN

各章節的前言

課程學習項目的介紹。只要掌握製作要領，也能輕鬆完成書中各種美麗的花藝作品。不妨跟著各堂課的指導老師們及初學者花子小姐一起學習吧！

一起努力吧！

花藝設計的初學者
花子小姐

＋α補充內容

補充內容除了其他相關處理要點與新點子的介紹之外，也包含了常見問題等單元，提供讀者更深一層的認知與瞭解。

總複習

課程進入總複習。根據學習的知識與技巧，嘗試完成單元一開始所介紹的花藝作品吧！細心講究過程，就能明瞭花藝設計的箇中奧妙。

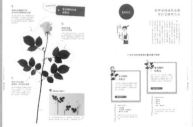

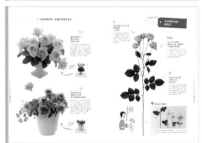

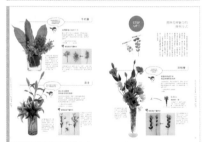

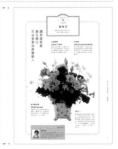

本書的使用方法

想完成專業洗練的花藝作品嗎？不僅要運用創意與技巧，更重要的是按部就班確實作好基本處理。從切花的修剪到包裝的技巧，本書集結了8項基礎課程，以多樣化的花藝設計為例，詳細解說各種實用訣竅，因此決不能錯過這樣的學習機會喔！

BASIC

設計時所需的基礎知識與技巧淺顯易懂，初學者也能輕鬆學習。進階者更不能錯過！藉由基礎概念的複習，讓你的作品看起來更加與眾不同喔！

STEP UP!

打好基礎後，接下來就要挑戰各種專業花藝造型師分享的實戰進階技巧。剛開始或許會覺得有點困難，但漸漸就能體會到花藝設計的趣味性，及其深奧之處，而對它著迷呢！

Lesson 1
切花的修剪

　　採來的花材若不經修剪就直接插瓶，看起來不見得優美自然。許多人會認為將花剪短「好可惜」、「無法恢復原狀，所以不敢下刀」。但若要呈現優雅的花藝作品，修剪是不可或缺的步驟。學會高明的修剪技巧，讓花兒散發出十足的魅力吧！

沒關係！
藉著修剪
花材能讓
花朵更迷人喔！

指導老師
澤田和美

老師！
剪掉了好可惜，
我不敢剪啦！

花藝設計的初學者
花子 小姐

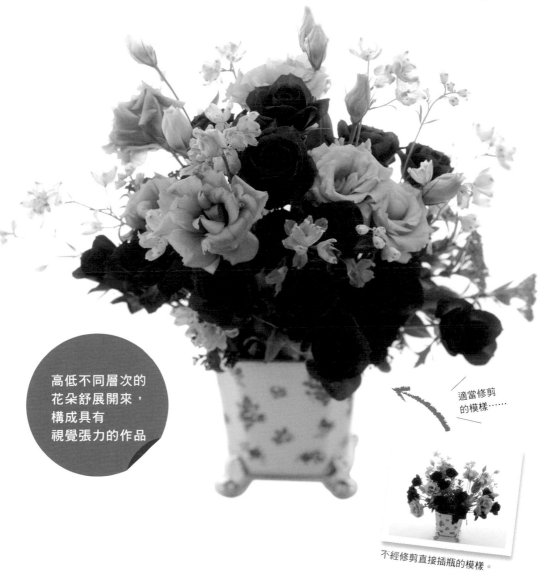

高低不同層次的
花朵舒展開來，
構成具有
視覺張力的作品

適當修剪
的模樣……

不經修剪直接插瓶的模樣。

← P.14

BASIC

依單朵開或多朵開
來決定修剪方式

不知道
為什麼
一剪就變成這樣……
短 短

切花大致分為單朵開與多朵開，依不同類型來進行修剪。

將花材插瓶時，浸在水中的葉子會導致悶濕或水質污染，因此要先將其剪除。此外，依花藝成品的大小或設計，有計劃地進行修剪，大原則是「盡可能留下長的花莖」。若將花莖剪短，只能設計出短的作品，花莖有短有長，才能有更大的發揮空間，因此，修剪時要記得留下主花莖（中間的花莖）而不是分枝，這樣才能完成想要拉長的部分。

✤ 依花材的特徵有計劃地進行修剪

單朵開的
修剪法

由於只有一朵花，因此依「花要插在哪裡」來決定下刀位置。此外，也要學會如何有效利用無花的部分，亦可只修剪葉子的部分，作為葉材使用。

→**實例請參照 P.7**

【例如下列花材】
✚ 鬱金香
✚ 陸蓮花
✚ 向日葵
✚ 菊花（單朵開）

菊花與陸蓮花的葉子難以利用，但鬱金香的葉形漂亮，可修剪下來作為葉材使用。

多朵開的
修剪法

一般很多人往往會從多朵開的分枝處下刀，這樣一來花莖都會變短，只能完成小型的花藝作品，因此要記得保留主花莖的長度。

→**實例請參照 P.8**

【例如下列花材】
✚ 長萼瞿麥
✚ 大飛燕草（中國品種）
✚ 康乃馨（多朵開）

大飛燕草分為花莖直立總狀花序的品種，以及多朵開品種，後者屬於中國品種。

a

**考量作品整體的平衡
首先須決定最高點的位置**

決定花藝作品的大小後，將可高高插在中央的玫瑰剪下，剩下的葉子配合玫瑰的高度，以及插瓶位置決定所須修剪的長度。靠近花瓶前面使用莖短的葉子，兩旁使用莖長的葉子。

單朵開的玫瑰
修剪法

b

**修剪時保留
主花莖的長度**

若從主花莖的分枝底端下刀，切花會變短。因此如下圖所示，將葉子連同主花莖剪下時，盡可能保留主花莖的長度，如此一來不僅有利於水分的吸收，也較容易插瓶。

c

**若葉子形狀漂亮
要保留一段花莖的長度**

顏色形狀漂亮的葉子可保留其莖部的長度，插在明顯的位置，尤其是長在莖基部的漂亮葉子，因其主花莖長，高度夠，能利用的範圍廣。相反地，像b一樣較短的一截可插在瓶口。

主花莖

✄ **修剪成如下圖所示**

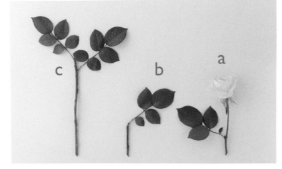

這一朵玫瑰能修剪成a至c三段。a插在中央；b插在底部；c插在a的四周。a的切花上留下1至2片葉子，會顯得更加生動自然。

a

保留頂端花朵的分枝
將整叢花
一起剪下

若從較密集的主花莖頂端處剪下，會讓花莖變得很短，因此保留整叢花，從旁枝分枝處上方剪下。整叢較短的切花可用來固定花材，也能讓作品收畫龍點睛之妙。

多朵開的玫瑰 修剪法

b&c

由上往下依順序
連同主花莖一起修剪
以保留花莖長度

下方兩旁的單枝花朵，保留其主花莖，分別從下一個分枝點的上方剪下。這樣一來，花莖若有一定的長度，可拉出高度，亦可橫向設計，能讓花藝作品更富變化。

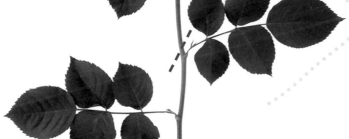

d

保留主花莖長度
以利葉子之
有效利用

切花上的葉子也是重要的花藝材料，想要填補花與花之間的空隙，有了葉子就相當方便，因此不要任意將其剪除。必要時請保留主花莖長度，這樣就能將葉子插在各種不同的位置上了。

 修剪成如下圖所示

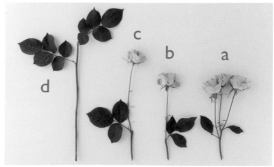

這一枝多朵開玫瑰能修剪成a至d四個部分。連同主花莖一起剪下，除了取得像a一樣較短的一截外，還能取得多個像c或d般較長的一截。

分枝也有分勻種類型，不管哪一種，修剪時記得保留勻花的部位。

主花莖

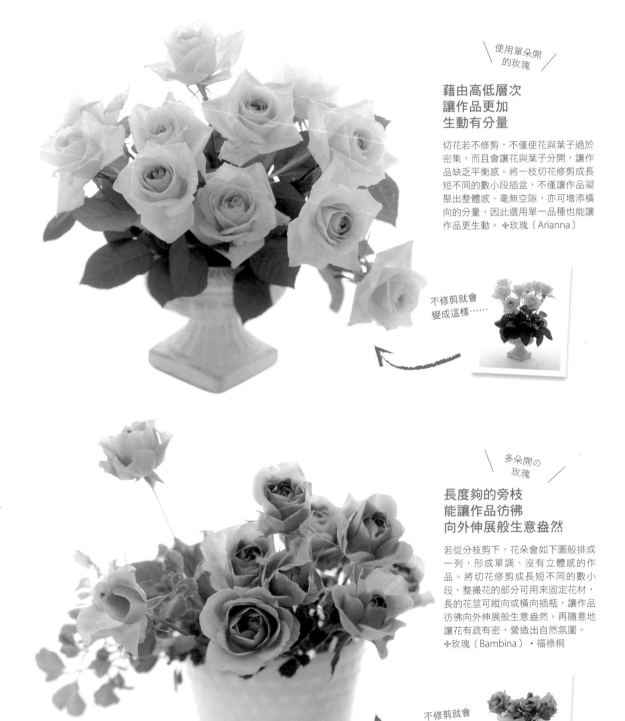

\使用單朵開/
的玫瑰

藉由高低層次
讓作品更加
生動有分量

切花若不修剪，不僅使花與葉子過於
密集，而且會讓花與葉子分開，讓作
品缺乏平衡感。將一枝切花修剪成長
短不同的數小段插盆，不僅讓作品凝
聚出整體感、毫無空隙，亦可增添橫
向的分量，因此選用單一品種也能讓
作品更生動。✤玫瑰（Arianna）

不修剪就會
變成這樣……

\多朵開の/
玫瑰

長度夠的旁枝
能讓作品彷彿
向外伸展般生意盎然

若從分枝剪下，花朵會如下圖般排成
一列，形成單調、沒有立體感的作
品。將切花修剪成長短不同的數小
段，整撮花的部分可用來固定花材，
長的花莖可縱向或橫向插瓶，讓作品
彷彿向外伸展般生意盎然。再隨意地
讓花有疏有密，營造出自然氛圍。
✤玫瑰（Bambina）・福祿桐

不修剪就會
變成這樣……

想營造出
惹人憐愛的效果,
卻帶給人寂寥感。

法國小菊

✂ 修剪成如下圖所示

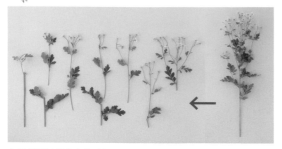

主花莖頂端花朵密集的部分,從整撮花的下方剪下。上方較短的
旁枝連同主花莖一起剪下;下方較長的旁枝從分枝處修剪,下方
的葉子也連同主花莖一起剪下。

保留花朵密集的部分
剪下長旁枝的分枝

若切花為旁枝短的零星小花,記得不要修剪過
度,保留花朵密集的中間部分,旁枝依長短不
同,以不同的剪法剪下。

〈可運用相同剪法的植物〉
＋滿天星　＋金翠花

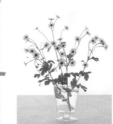

before

有種稀疏的
感覺……

若不經修剪直接插瓶,
花與花之間的空際過
大,且花莖過長,看起
來會顯得過於鬆散。

中間較長的花莖,
將花與葉子剪開,
整成一束後,
依整體平衡再加上葉子。

Lesson1 切花的修剪 | STEP UP!

12

葉子

修剪好的葉材
是重要的配角也是主角

葉子的修剪方式基本上與花朵相同，但形狀異於花朵的葉子該如何修剪呢？接下來將介紹葉子的修剪法。搭配上精心修剪過的葉子，不僅能視托出花朵的優美，也能讓葉子發揮花朵般的存在感。

常春藤

將較長的頂端
&短葉梗搭配組合

常春藤的藤蔓會垂吊得很長，將它仔細修剪後插在花的四周，也能讓花量少的作品變得有分量。葉梗有長有短較容易發揮。

〈可運用相同剪法的植物〉
✝ 蔓生百部
| Sugar Vine

✄ 修剪成如下圖所示

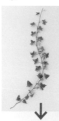

動感的頂端保留其長度，緊接頂端下面的那一截，長度剪得比頂端稍為短一些，讓它能夠與葉子稀疏的頂端互為搭配。剪剩的葉梗上保留幾片葉子，將葉梗修剪成長短不同的數小段。

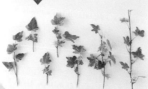

將稍長的兩條藤蔓互相纏繞垂在花器前，能讓藤蔓奔放、輕盈之感更令人印象深刻。短葉彷彿包覆著花朵般點綴於四周，使作品渾圓飽滿，花朵與葉材融合在一起。✿松蟲草・洋桔梗・常春藤

銀葉菊

葉片小的品種
保留一小撮
剩下剪成一截一截

花莖四周的葉子過於密集，派不上用場時，亦可將其剪成一截一截的。由上往下俯瞰，它的外型宛如一朵花，亦可將其一小撮一小撮地點綴於花圈上。

〈可運用相同剪法的植物〉
✝ 斑葉海桐
✝ 假葉木

✄ 修剪成如下圖所示

為了保留頂端那一撮小葉片，從葉子的基部剪下，剩下的部分由基部下刀剪成一截一截的，不須保留主花莖。

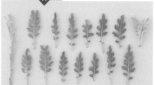

將剪下的葉片插在花的四周，使葉片乍看下宛如花瓣般，分別完成三小束「花」。不刻意作出高低層次，如此一來葉子更像花朵，令人印象深刻。在底部的環形海綿上插滿葉片，不要留有縫隙。
✿香豌豆花・銀葉菊

Lesson1 切花的修剪 | STEP UP!

BASIC

配花可依種類的特性善加利用

想要善用花材的優點！

有點雜亂

將總狀花序剪短就要成這樣……

可用來作為配花的花朵有幾種類型，本書依花序或花型等形狀特徵，將配花分成四種，以下將分別說明這四種花材的特徵與作用，以及有效的運用方法。

以總狀花序為例，這類型的小花有花柄，花柄生長在筆直的主花莖四周，運用這類花材能讓作品具有動感，以及向外延伸的視覺感。只有主花時，會讓作品變得一小撮，或花朵擠在中間看起來不夠雅致，這時不妨添上配花讓作品稍作變化吧！

相關花材

＋大飛燕草
直線形的主花莖與花色令人倍感沁涼。也有多朵開的大飛燕草。

＋紫羅蘭
花序密集顯得有分量。

＋千代蘭
在蘭花之中，千代蘭散發悠閒氛圍，深受大眾青睞。花形較大。

type.1
小花著生於主花莖四周的花柄上
總狀花序

這類型的主花莖（中間的花莖）筆直，主花莖四周長滿許多小花。縱長線條易於突顯，因此能讓作品增添生意盎然的動感與氣勢。善用花材的長度，能使作品呈現更寬廣的空間感。相反地，若將花莖剪短插滿整個花器，花材反而魅力不再，因此要留意修剪的方式。

翩然起舞的線條充滿魅力

選用的配花……

泡盛草

三角形的俐落外型
能突顯柔和的主花

泡盛草直挺挺地從柔軟飄逸的康乃馨之間露出，與形狀完全不同的配花形成對比，突顯出主花擁有的柔和質感。穗狀花序間隔疏密所產生的透明感，讓作品自然地呈現向外延伸的空間感。穗狀花序插得比主花還高，效果會更好。❀其他花材：康乃馨

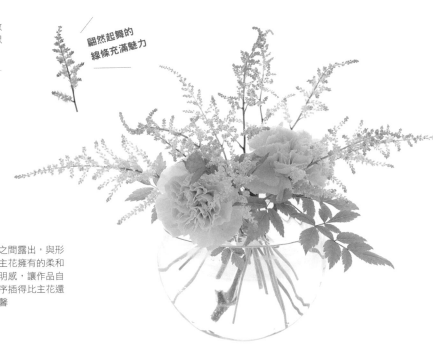

＋法國小菊
花形宛若水汪汪的大
眼睛，散發樸實的原
野風情。

＋滿天星
萬能的配花，與任何
花朵都很搭。

＋蠟梅
特徵是花瓣有蠟製工
藝品般的質感，花朵
強健。

type.2
小花著生於分枝的頂端
細小的花

這類的花材在主花莖上再生細小的分枝，分枝頂端著生小花。預留
一些空間讓小花密集綻放，使整體呈現蓬鬆飄逸、向外延伸的視覺
感，作品因此顯得更有分量。這類型的花材大多為惹人憐愛的小
花，因此能營造出可愛與溫暖的氛圍。此外，花莖分枝處亦可固定
住花材，能將主花固定在絕佳位置，是一件令人開心的事情。

依修剪方式的不同，
能變化出
另樣化作品，
很好發揮喔！

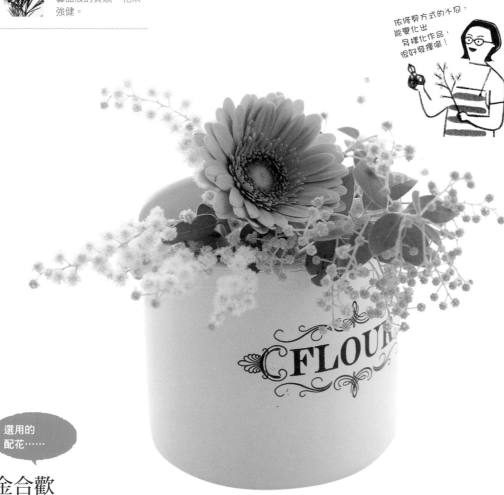

選用的
配花……

金合歡

**有了柔軟的黃色小花支撐
讓一朵花也能成為一件作品**

非洲菊令人印象深刻，花姿卻略為扁平。藉由金合歡
圓圓的小花增添立體感，讓整體更加俏皮可愛。儘管
主花只有一朵，但搭配修剪過的金合歡就顯得分量十
足。而且，金合歡只要直接插瓶就很有型，不需要任
何技巧。❧其他花材：非洲菊。

黃色圓圓的小花，
可愛極了！

相關花材

+寒丁子
花瓣質硬，花型朵朵
分明。

+蔥花
花型呈半球形。花與
花之間的空隙多，顯
得輕盈。

+繡球花
簇生花體積大，亦可
剪下來使用。

type.3
小花聚集排列於花柄頂端
繖形花序

小花具有細小花柄，花柄等長，著生主花莖頂端。插上一枝就能將
寬闊的空間填滿，優點是不會給人壓迫感。還有一項特徵是花雖
小，但花型呈平面狀。因此，選用此類花材時，記得營造出高低層
次感，不要讓簇生的花朵呈平面狀囉！

留意花朵
所朝向
的方向。

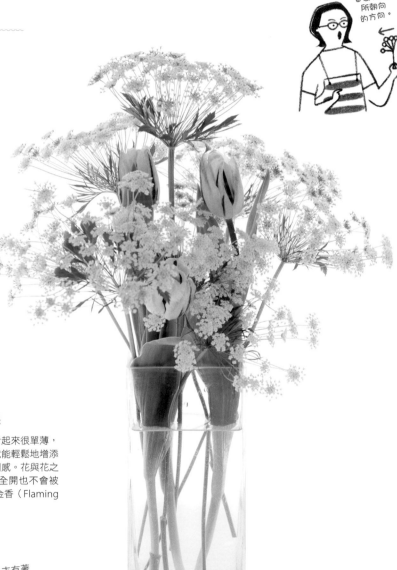

選用的
配花……

蕾絲花

為整體增添華麗感
卻不會搶走主角的風采

花型縱長的鬱金香數量少時，看起來很單薄，
不過只要搭配蓬鬆的蕾絲花，就能輕鬆地增添
華麗感，並呈現向外延伸的空間感。花與花之
間留有空隙，即使主花鬱金香全開也不會被
蕾絲花擋到。✣其他花材：鬱金香（Flaming
Flag）

就像一支有著
蕾絲邊的陽傘！

相關花材

✛松蟲草
主花莖複雜的曲線顯
得優美，花朵也惹人
憐愛。

✛紅花三葉草
具有火焰般的穗狀花
序，主花莖朝向陽的
一側彎曲。

✛白芨
主花莖柔軟，質感乾
燥，花苞呈星形也是
它的主要特徵。

type.4

花著生於細長的主花莖頂端
細長柔弱型

主花莖細長的花材，不僅主花莖具有動感，花朵也呈現野花般的細
緻風情，賦予作品樸實自然的氛圍與動感。栩栩如生的主花莖是它
的魅力所在，不妨利用細長的主花莖作造型吧！

讓它散開
瀟灑得
怪怪的……

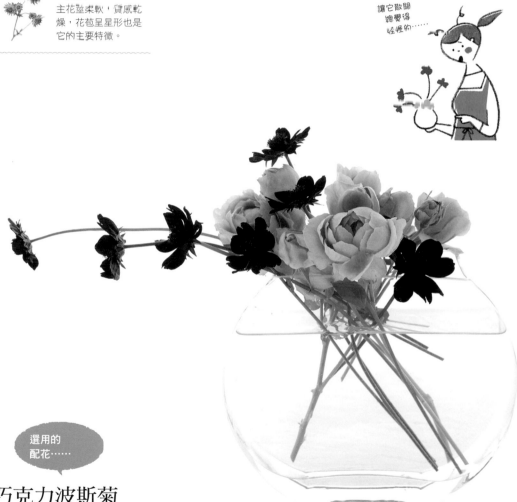

選用的
配花……

巧克力波斯菊

流線形線條賦予
可愛花朵輕柔動感

玫瑰圓圓的花形與甜美的顏色甚是可愛，但直
線形的主花莖卻給人生硬的感覺。因此，不妨
將具有動感的巧克力波斯菊，長長地斜插於花
器中，讓玫瑰散發柔美氛圍，同時也使整體花
色達到適度的收斂效果。❀其他花材：玫瑰
（Strawberry Parfait）

讓作品柔美中
帶點沉穩氣息

Lesson2 配花的挑選 | BASIC

19

有效運用配花
自由地發揮創意吧！

花與不同型態的配花搭配，能使作品形成迥然不同的風格。若主花為粉色系圓形花，再搭配上同為圓形的淡色系小花，作品便幻化為可愛甜美風；若搭配深色的尖形配花，藉由顏色與形狀的對比，則會產生令人印象深刻的效果。

搭配多種配花，會比使用單一種的效果來得更多元化。不妨將多種配花搭配組合，展現自我創意風格吧！

主花是
陸蓮花

以暖色系的橘色陸蓮花為主花，加上配花完成四款不同的造型。

讓主花融入
顏色&形狀可愛的小花中

蓬鬆飄逸的可愛小花叢中，隱約可見陸蓮花鮮豔的花色，作品散發出柔美風格。搭配多種外型相近的配花，能使顏色與質感更顯立體。以小花勾勒出雛形還有一個好處，就是搭配再大的花器也能固定住花材。 ❀其他花材：法國小菊‧瓜葉菊

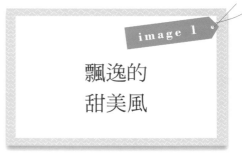

image 1

飄逸的
甜美風

能將主花固定在想要的位置，是一件令人開心的事情！

若隱若現的粉紅色
增添甜美感覺

花形與法國小菊相近的瓜葉菊，其粉紅色花色使整體增添了柔美感覺。

藉由蓬鬆的小花
讓作品顯得自然有分量

法國小菊著生於細小花柄的頂端，顯得蓬鬆飄逸有分量。將它插滿整個寬口花器。

步驟

將法國小菊與瓜葉菊交錯插在一起，勾勒出大致的雛形，再將陸蓮花重點式插在前面與後面。

水嫩的
自然風

運用形狀不同的野花
增添律動感

陸蓮花的盆栽也深受歡迎，搭配質樸的野花，襯托出陸蓮花清新自然的魅力。選用帶葉子的野花能呈現自然風貌，因此先插上許多水嫩的球吉利葉，再交錯插上形狀不同的兩種小花，營造出原野自然的風格。✿其他花材：球吉利・魯冰花

想營造自然可愛的氛圍，搭配球吉利準沒錯！它的葉子也很可愛喔！

步驟

將吸水海綿（以下簡稱海綿）放進花籃，將球吉利的葉子插滿整個花籃，接著再交錯插上球吉利的花與魯冰花。

兼具不同花材特徵的小花
扮演花之間的橋樑角色

兼具橘色圓形陸蓮花，以及藍色三角形魯冰花，以上兩種花材特徵的球吉利，使顏色形狀迥異的陸蓮花與魯冰花，也能搭配在一起。

翠綠的葉子
帶給人清新感

球吉利的葉子質感細柔，顏色翠綠，花籃裡若插滿了它，能給人清新的感覺。

透過柔軟的主花莖
增添動感

藉由主花莖的動感線條呈現自然風格。主花搭配顏色形狀不同的小花——魯冰花作為點綴。

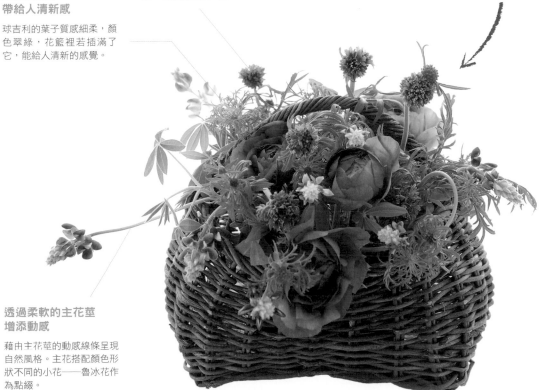

image 3

成熟的
時尚感

運用對比色完成
強而有力的時尚感

橘色陸蓮花搭配強烈對比的深紫色花，時尚感十足，輪廓分明的大朵配花，使整體呈現大膽風格。葉材則搭配雅緻的茶色系素材。❀其他花材：兩種白頭翁・陽光百合・香堇菜，貝利氏合歡

步驟

將貝利氏合歡插在海綿的四個邊角上，勾勒出大致的輪廓，接著在中央插上陸蓮花，周圍搭配白頭翁與香堇菜。

最後再加上具有高度的陽光百合。先插上較短的陽光百合，意識整體平衡的同時，決定最長那枝花要插的位置。

**運用纖長的花朵
增添設計感**

以不規則的縱長線條完成不對稱造型。長主花莖的簇生花朵令人印象深刻，插在底部也能使顏色相互調和。

**以輪廓 & 顏色分明的花朵
點綴收畫龍點睛之妙**

與陸蓮花同為暖色系的白頭翁，綻放的花形與黑色花蕊令人印象深刻，稍微插上幾朵點綴，就能收畫龍點睛之妙。

搭配重瓣花朵
會立刻增添
一抹艷麗的
氛圍喔！

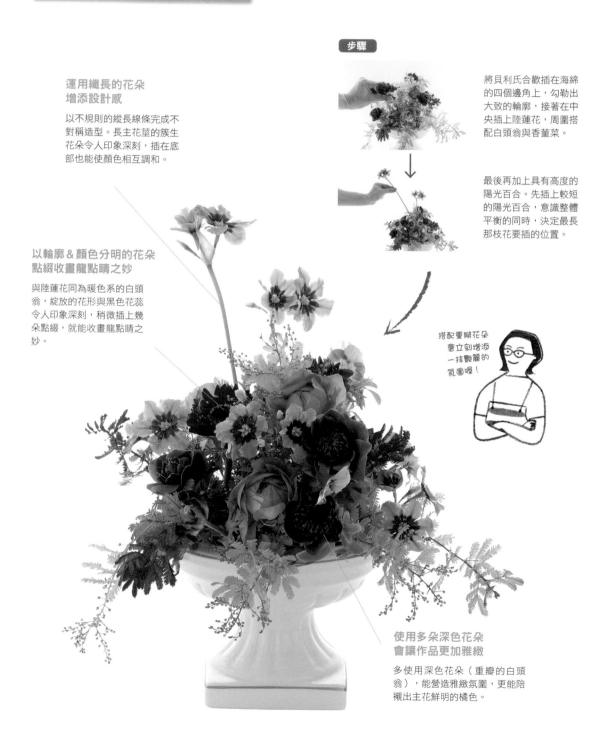

**使用多朵深色花朵
會讓作品更加雅緻**

多使用深色花朵（重瓣的白頭翁），能營造雅緻氛圍，更能陪襯出主花鮮明的橘色。

宛若個性化的藝術品

以同色系的個性派配花
大膽改變主花給人的印象

柔美的陸蓮花與不協調的個性派配花,只要運用同色系的配花搭配,就會顯得很有型。改變配花的長度,讓它朝上平行排列,使底部的主花發揮畫龍點睛的存在感。❉其他花材:爆竹百合・新娘花・香葉天竺葵

因為作品有高低層次,
即使作出高度
仍能維持
視覺的平衡感呢!

特殊的乾燥質感

新娘花在形態與顏色上與主花相似,但擁有迥異於主花的質感,相較於陸蓮花的濕潤花瓣,新娘花顯得較為乾燥。

運用獨特的花形增添獨創性

爆竹百合花色多樣,花序成串下垂,花形呈圓筒狀,不論顏色或外型都相當獨特,只要搭配上它就能讓作品個性十足。

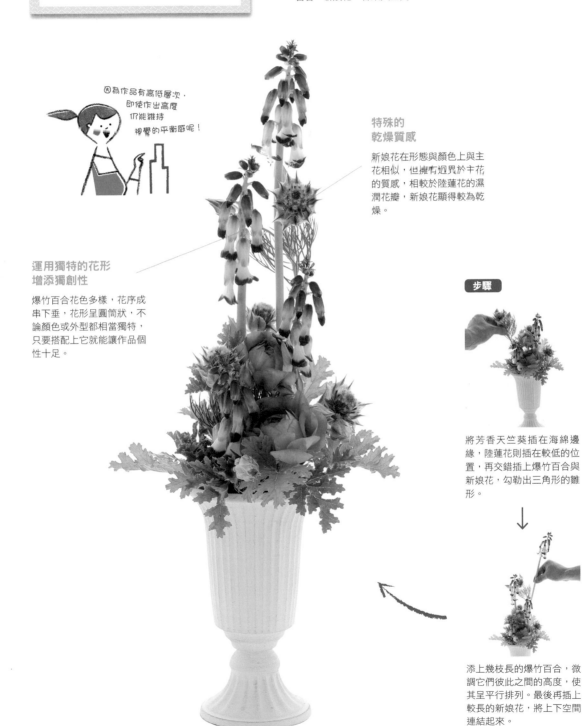

步驟

將芳香天竺葵插在海綿邊緣,陸蓮花則插在較低的位置,再交錯插上爆竹百合與新娘花,勾勒出三角形的雛形。

↓

添上幾枝長的爆竹百合,微調它們彼此之間的高度,使其呈平行排列。最後再插上較長的新娘花,將上下空間連結起來。

三個設計要領

1. 統一使用同一色系

多種顏色的小花交錯插在一起，往往顯得雜亂無章，因此一開始不妨只使用同色系的花朵來設計。選用花形不同的多種花材，即使顏色單一卻不會單調。

2. 選用三種以上的花材

花材的種類越多，藉由花色或質感間的細微差異，能讓作品變得更加細膩。選用三種以上的花材，透過不同的排列組合讓花材彼此相鄰。

3. 重視花朵的自然動感

在法國深受歡迎的田園風，效果宛如剛採下的野花般生動自然。以順著花材走向自然插上的方式，並不刻意要求花材的位置或顏色的協調搭配。

Challenge

沒有主花也能顯得美麗！
挑戰以配花完成主花設計風

設計時並不一定要使用擁有存在感的主花，只以小花妝點也能顯得出色美麗唷！

只選用一種花材無法吸睛，讓形形色色的花材相互輝映，融合為一體，就會宛如原野風景掛畫般細緻自然。

 陽光百合

 白頭翁

 球吉利

 香菫菜

 大飛燕草

 魯冰花

選用的配花……

運用豐富多彩的藍色
描繪出花材原有的模樣

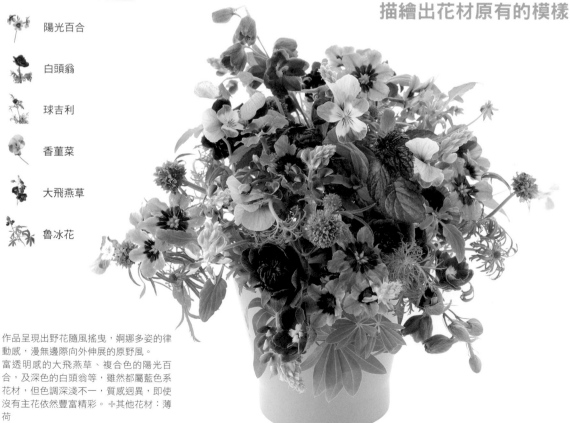

作品呈現出野花隨風搖曳，婀娜多姿的律動感，漫無邊際向外伸展的原野風。富透明感的大飛燕草、複合色的陽光百合，及深色的白頭翁等，雖然都屬藍色系花材，但色調深淺不一，質感迴異，即使沒有主花依然豐富精彩。✤其他花材：薄荷

總複習

運用到目前為止所學的內容，
試著完成P.15的作品吧！

<div style="text-align: right">

整體融合為一
搭配玫瑰同色系的粉色小花

</div>

●選用的配花……

 金合歡　　 陽光百合　　 瓜葉菊

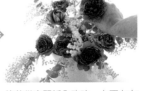

將金合歡插在海綿的四個邊角上，高度約在花器邊緣處。先決定好作品的縱長、橫寬及高度。

接著從中間插入玫瑰，上下左右再各添上幾朵玫瑰，最後再從最顯眼處調整高度。

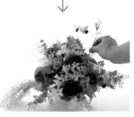

意識整體平衡的同時，一邊交錯插上小花，再運用豆類的綠色藤蔓增添動感。

完成了！

擁有細小花朵的金合歡、瓜葉菊及簇生花朵的陽光百合，這幾種簇生小花都屬於可愛型配花，最適合用於妝點可愛風玫瑰。只要搭配一種與主花同色系的配花，即使選用多種不同花色的配花，整體仍舊能融合為一。❀其他花材：玫瑰（Tsukiyomi）・豆科植物等

老師的叮嚀

鈴木雅人

zukky*herb＆flower的負責人。「這次介紹的花材當中，最容易發揮的配花就是細小花材，可使用同色系點綴出簡約風，亦可以對比色呈現時尚風格。」

花店選購必讀

鮮花的辨識要點

想要完成出色的作品，挑選花材是成敗的關鍵所在，
接下來為大家介紹鮮花的辨識要點。
記得檢視花瓣、葉子及主花莖後再購買喔！

花瓣

□沒有皺褶或發黑的部分
□充滿生命力
□花瓣數量少，
　或開得不完全

花的鮮度變差時，花瓣會變
薄或有損傷，損傷不僅出現
在花瓣邊緣，也會出現在花
瓣背面或花瓣基部。

NG

花芯

□沒有發霉
□未完全盛開

非洲菊等菊科切花，有時花
芯會長青綠色粉狀或黑色斑
點狀的黴菌，因此選購時要
留意是否發霉。花芯過於盛
開也是不新鮮的表徵。

NG

花莖的斷面

□沒有變色或斷面完整

細菌繁殖時會使花莖的斷面
變色呈茶色，有時不同品種
的花材，其斷面還會產生裂
痕。因此斷面完整紮實的花
莖才是新鮮的表徵。

○　×

葉子及花莖

□充滿生命力，有精神
□沒有變色

大家往往只留意花朵的模
樣，記得也要確認葉子及花
莖的狀況喔！葉子及花莖顯
得有精神就表示鮮度高。

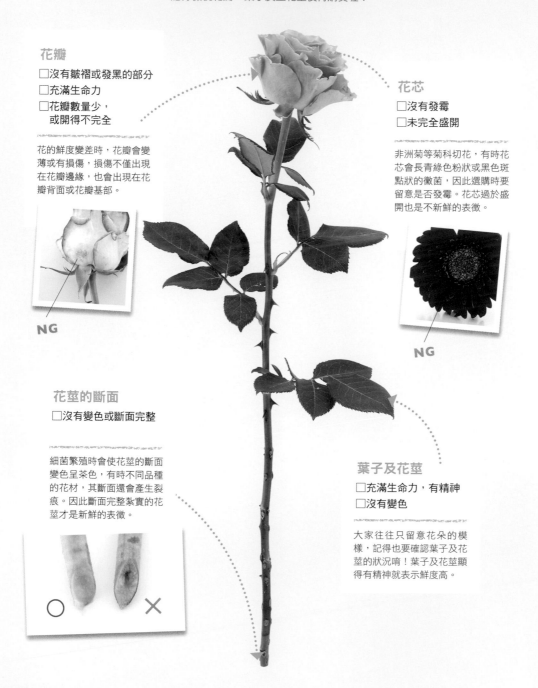

Lesson 3

葉材的搭配法

　　葉材能讓作品顯得栩栩如生，變得水水嫩嫩。本單元以「平面狀葉材」為主題，教大家如何只使用一片葉材，完成富有時尚設計感的作品。將葉片分為圓形的「圓面狀葉材」，以及細長形的「長面狀葉材」，分別説明如何有效運用這兩種葉形來作搭配。

不用變得很難！
可將葉材或捲，或剪下等，運用各種方式來體驗箇中樂趣。

圓面狀葉材

長面狀葉材

剩下的葉材不知道該如何處理？

咚～

哇！糟糕

指導老師
植野泰治

花藝設計的初學者
花子小姐

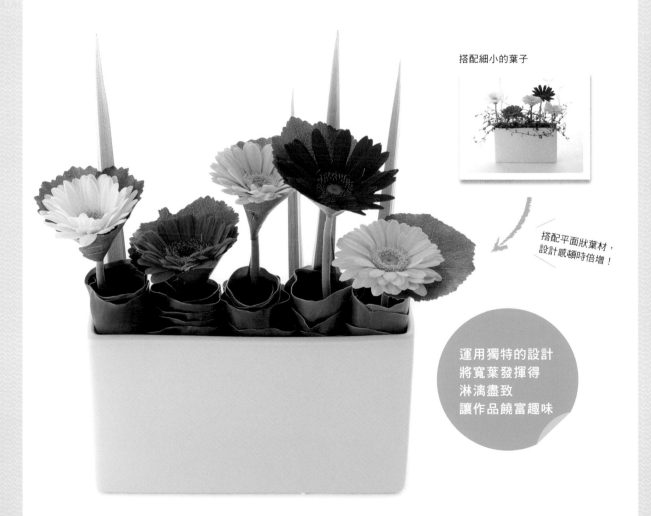

搭配細小的葉子

搭配平面狀葉材，設計感頓時倍增！

運用獨特的設計
將寬葉發揮得
淋漓盡致
讓作品饒富趣味

← 詳細解說請參照 P.37

BASIC
圓面狀葉材

運用寬葉面
讓作品具有視覺張力感

在平面狀葉材當中，呈圓弧狀的稱為「圓面狀葉材」。

這種葉子最大的特徵就是，具有令人印象深刻的大葉面，大多外型奇特，存在感不輸任何花材。因此如何運用它的形狀作出簡單造型，以提升葉材的視覺效果便是學習的基礎。只要一片圓葉就能讓作品化身為，氣勢非凡具有張力的設計。

不過，有時亦可將葉子捲起，或在葉片上雕刻使它呈現立體感，而不致於顯得扁平呆板。

依搭配的花材調整
葉材的
面積！

✤ **同屬圓面狀葉材的植物**

**葉面較小
適合紮成
迷你花束**

銀荷葉

在平面狀葉片當中，屬於葉面小的類型。圓圓的外型，再加上宛如荷葉邊的葉緣甚是可愛，適用於小型作品。葉面柔軟亦可捲成細細的管狀。

**充滿個性
的獨特
造型**

電信蘭

圓面狀葉材的代表，洋溢南國風情。大片葉子的葉緣呈深鋸齒狀，每一片葉子的外型都有所不同，相當特殊。

**很容易發揮
的心形
大小**

火鶴葉

大小與軟硬適中，不論將它整片攤開或捲起都很好發揮。充滿光澤感的心形葉片顯得俏皮可愛。

lesson 1

以一片葉子
輕鬆作出造型

換成細小的葉子時……

氣勢太弱
整體也顯得不平衡

葉子若換成尤加利葉，整體氣勢就會顯得薄弱，無法令人留下深刻的印象。此外，左右兩側也失去平衡感，使得重心偏左。

過於強調綠色葉面，導致葉十與花之間很難平衡…… 呃… 呃…

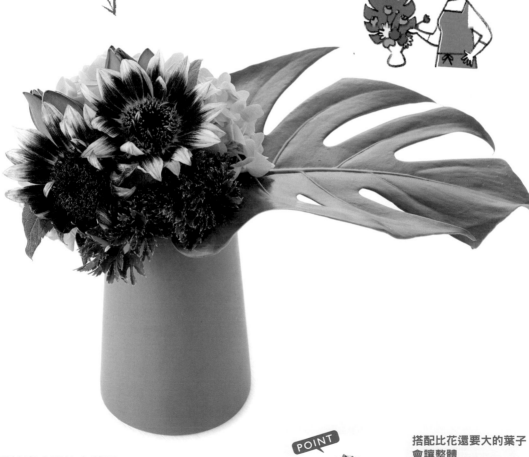

搭配輪廓分明的大葉子
並以簇生花朵加強對比

電信蘭宛若藝術品般，擁有氣勢非凡的外型，充滿魅力。將它長長地橫插於花瓶中，避免被花朵遮住，接著在葉子的左側插上大朵具分量的花材，讓左右兩邊達到視覺上的平衡。立體的花型與平面狀葉片也形成鮮明的對比。 ✤電信蘭・向日葵・繡球花・非洲鬱金香・福祿桐

POINT

搭配比花還要大的葉子
會讓整體
顯得更有型！

葉子若選用較小的銀荷葉，整體彷彿會縮小般顯得平凡無味，無法令人留下深刻的印象。選用比花還大的葉子，則會讓設計感倍增。

運用三種技巧
增添設計感

I 以銀荷葉沿著小花
周圍繞一圈包住

將銀荷葉沿著每一朵小花周
圍繞一圈，接縫處以訂書機
固定。

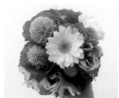

2 將9朵花
紮成一束

依步驟1完成9朵花，接著
將所有的花排成圓形放射
狀，紮成一束，最後調整葉
子的方向，不要讓花束產生
空隙。

技巧 1

捲繞

**藉由隔開的葉材
襯托出一朵朵小花之美**

沿著花朵周圍將葉子捲成酒杯狀。以較
小片的葉子將花朵捲起，每一朵花都以
葉材陪襯隔開，更能突顯花朵的繽紛
感。亦可改以大片的葉子來包。❁銀荷
葉‧康乃馨2種‧非洲菊‧松蟲草果等

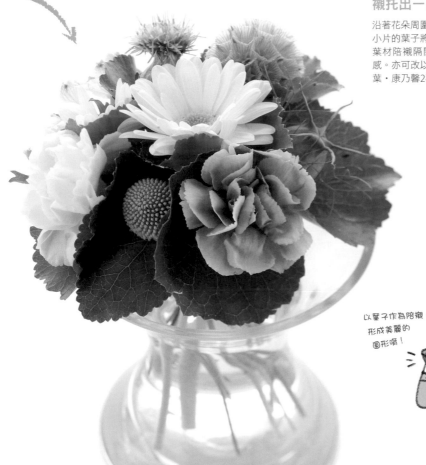

以葉子作為陪襯，
形成美麗的
圓形唷！

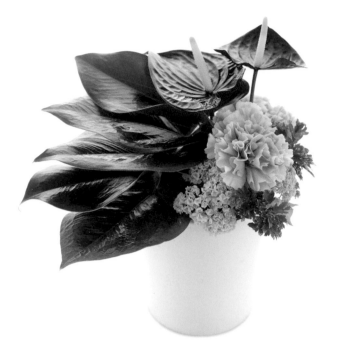

如果不剪葉子……

**葉子會變得
過於顯眼**

底部的葉子給人強烈的印
象,令人不會注意到花朵
的存在。細細的丹頂蔥也
顯得有氣無力。

技巧 2

重疊

藉由隔開的葉材
襯托出一朵朵小花之美

將寬葉子橫擺在一起會顯得扁平呆版,只要將葉子錯開重
疊,就能增添動感與立體感,再搭配上蓬蓬的花朵,就更
能產生立體的效果了。❖火鶴花與葉子‧康乃馨‧福祿
桐‧雪球花

**2 在葉子底部
插上數朵花**

在花器右側靠近葉子底部
的地方,插上康乃馨等花
材,形成圓圓的團塊狀花
形。

**宛若螺旋梯般
的葉子**

將葉子的方向稍微錯開,
讓葉子呈螺旋狀排列。最
後再插上火鶴。

技巧 3

修剪

依花的分量
調整葉材的面積

大的圓葉與花朵之間不易取得平衡,因此可將葉子剪成適
當的大小以控制分量,亦可將葉子修剪成星形或心形,又
是另一番風格。❖電信蘭‧丹頂蔥‧康乃馨‧福祿桐等

**2 分別在高低位置
插上花材**

在葉子邊緣的稍微上方,
插上康乃馨等花材,再插
上高度十足的丹頂蔥。

**將剪成一半的葉子
固定在花器上**

保留葉子的核心部位,將
葉子剪成一半,接著以U
字形鐵絲將葉子固定在花
器內的海綿上。

BASIC
長面狀葉材

以能自由變化的
葉形作為點綴

捲成圓形

變身！

撕開

既有寬度又有長度的「長面狀葉材」，使用方法比圓葉更多樣化，不妨嘗試不同的變化吧！

長面狀葉材與圓葉相同，具有令人印象深刻的大葉面。不過，尖長形的葉子或許會讓人覺得不好用。可簡單地直接插瓶，亦可讓葉形產生變化，將葉子捲起、或扭轉、或編織等，不妨添上這些葉子作為點綴，以達視覺上的平衡。此外，亦可運用線形葉材般的方式，將葉子朝側面插瓶，或將它撕成細條狀。

✤ **同屬長面狀葉材的植物**

縱向條紋
倍顯輕盈感

紐西蘭麻

細長而堅硬，可以它來呈現直線，相當方便。葉脈呈縱向排列，以手就可簡單撕開。也有白色或黃色條紋的品種。

柔軟
易加工

葉蘭

充滿光澤的葉材，紡錘形的外型顯得十分優美，也常用於和風花藝。由於質地柔軟，可將葉子捲成圓形或纏繞起來。

充滿
存在感的
波浪形

山蘇

屬於與羊齒類植物相近的種類。肥厚的葉子充滿光澤，特徵是葉緣呈波浪狀。由於非常強健，即使折斷或浸在水中也不易腐爛。

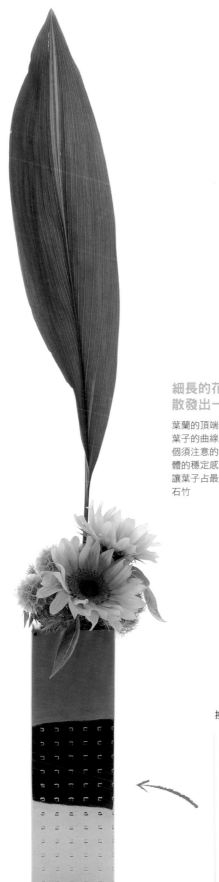

以一片葉子
輕鬆作出造型

同時選用好幾片葉材，
好像審喀啦人
喙賓奪主的感覺……

有點兒
可怕

細長的花器搭配縱向伸展的葉子
散發出一股俐落時尚感

葉蘭的頂端尖細，葉身的圓弧線條顯得優美。為了突顯葉子的曲線美，將一片葉子直立插於花器中，這時有兩個須注意的要領，第一：在底部插上塊狀花，以達到整體的穩定感；第二：改變花器、花及葉子的高度比例，讓葉子占最大的比例。❀葉蘭‧向日葵‧松蟲草果‧綠石竹

POINT

若要將葉子直立插瓶
只要一片就乾脆俐落

在左邊再插上一片彎曲的葉蘭，視線就會轉移到左邊，停留在具有動感的葉子上，而不會去留意到中間的葉子其端正美麗的一面。

換成細葉時……

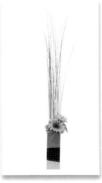

看起來清爽
但有一點空蕩蕩的感覺

將葉子換成線形的澳洲草樹。葉身細長顯得輕盈又富動感，但稀疏的線條沒什麼存在感，給人空蕩蕩的感覺。

lesson 2

運用三種技巧
增添設計感

| 將葉子捲起
　固定花材

將葉子縱向剪成一半,並剪掉中間的硬芯。接著將修剪過的葉子捲成圓形,最後以訂書機固定住邊緣。

技巧 1

2 將捲好的葉子排列在
　花器上再插上花卉

將1排列在裝水的花器上,在葉子重疊的內側或外側隙縫中插上各種花材,主花莖記得一定要接觸到水面。

捲繞

將葉子捲成螺旋狀
可以固定小花

淺的花器不容易固定花材。於是,將長葉一圈圈地捲起來排列在花器上,葉子頓時便化身為小巧的自然風花器。長葉子才有的重疊層次也是特色之一。最後再插上形形色色的花材,好不熱鬧!❀山蘇・玫瑰・康乃馨・斗蓬草・白芨・千日紅等

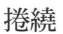

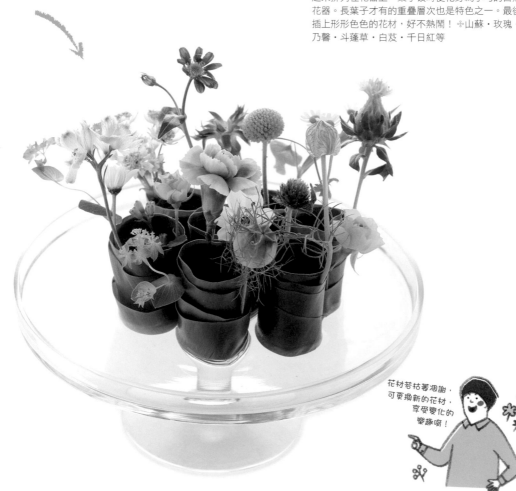

花材若枯萎凋謝,
可更換新的花材,
享受變化的
樂趣唷!

Lesson3 葉材的搭配法 | BASIC 長面狀葉材

34

並排

突顯側面
優雅的波浪形

難以賦予變化的一片葉子，只要將好幾片葉子並排在一起，就能形成饒富趣味的模樣。此款作品是將葉子的側面朝前排成一列，以突顯美麗的波浪形線條。層層的葉材向右展開，左邊搭配輕盈的花材而不會顯得厚重，整體形成一個扇形。❖山蘇・火焰百合・火龍果

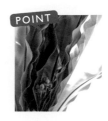

由中間朝右
並排插上葉子

第一片葉子由中間偏左側插起，之後的葉子朝右側並排插上，同時調整每片葉子傾斜的角度。

POINT

藉由排列讓視覺
由線條延伸為平面

好幾片側著並排的葉子，讓視覺由線條延伸為平面，突顯葉子的存在感。

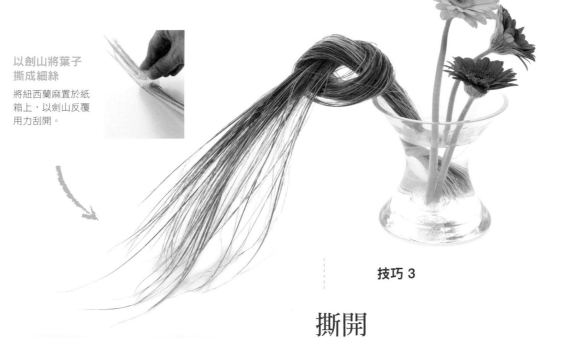

以劍山將葉子
撕成細絲

將紐西蘭麻置於紙箱上，以劍山反覆用力刮開。

技巧 3

撕開

添上柔軟的花材
讓作品充滿野趣

長葉大多呈縱向葉脈，容易撕開能簡單改變葉身的粗細。撕得越細，葉子的質感會變得越來越柔軟，散發柔和細緻的氛圍。再將葉子緊緊紮成一束打個結，適合搭配任何花材。
❖紐西蘭麻・非洲菊

POINT

葉子末梢變乾燥時
會顯得蓬鬆

紐西蘭麻插瓶裝飾後，葉子末梢會隨著時間逐漸變乾，因而變得蓬鬆捲曲，也挺可愛的。

多一道步驟讓花朵持久美麗！

維持切花花期的要領

美麗的花姿，大家都希望能擁有較長的觀賞期，從插瓶前的清洗到擺放環境，
只要掌握照料的要領，便能讓花材持續保持優美的形態。

【花買回來之後】

花莖斜切可增加吸水力

將花莖置於水中修剪，直接將花莖尾端
泡在水中約2秒鐘，讓花莖吸飽足夠的
水分。基本上以斜切的方式修剪，因為
橫切面越大，能吸收的水分就越多。

水切法

切口處

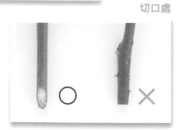

【擺放的環境】

以花莖種類調整適當水量
並擺放於通風處

每一種花材所需的水量不同，記得依種
類調整水量的多寡。避開陽光直射或空
調冷風直吹之處，將切花擺放於溫度舒
適及通風良好的地方。

花莖表面光滑
（玫瑰等）

↓

能輕鬆以水
去除黏液，
因此記得將水裝滿

花莖表面密生細毛
（菊花等）

↓

容易繁殖細菌，
因此少量的水即可

花莖水分含量多，
莖部中間呈海綿狀組織
（海芋等）

↓

容易從莖部中間腐爛，
因此少量的水即可

【每天照料小常識】

不要忘記
每天修剪與換水

換水時，以水沖洗花莖上的黏
液，接著將花莖尾端斜剪（修
剪）1至3cm左右，並摘掉枯
萎的花朵及受損的葉子。花瓶
內側也要仔細清洗乾淨。

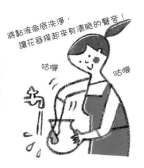

將黏液徹底洗淨，
讓花器擦起來有清脆的聲音！

咕嚕

咕嚕

Lesson 4

花色的搭配

要完成出色的作品最重要的是「以什麼顏色的花材相互搭配」。顏色的搭配會影響作品的風格，恰當的配色能營造出令人耳目一新的時尚感。相反地，不當的配色反而會給人一種平凡俗氣的感覺。本書將以色相環教導花色搭配的技巧。

記住花的色相環，
便能享受
顏色搭配的樂趣喔！

指導老師
佐藤絵美

想嘗試不同的
顏色調合
但發覺好難喔！

很唐突的重點色

顏色混得
亂七八糟

花藝設計的初學者
花子小姐

在鮮豔的對比色中
穿插幾朵
淺色系的花材
讓人感到自在宜人

只以強烈的顏色搭配組合

考量到顏色的
搭配……

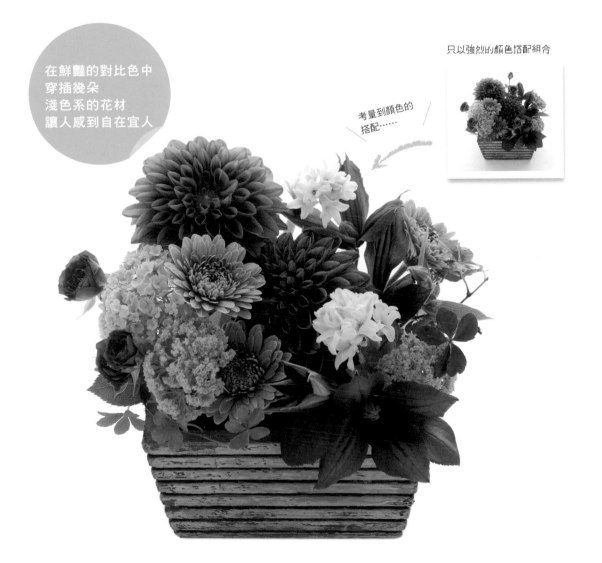

←詳細解說請參照P.48

BASIC

初學者也不易失敗！來學習基礎的配色技巧吧！

想要成為花色搭配的高手，首先必須懂得顏色的相關基礎知識。顏色的差異稱為色相。色相環是以環狀排列的方式呈現出所有的色相，構思花色的搭配組合時，參考這個色相環更容易融會貫通。

若由深淺的單一色，或「相似的顏色＝同色系、類似的顏色」等構成，整體的顏色會顯得有系統，不致於有太大的失敗。

因此，構思配色時，請先善用色相環。由於每個顏色給人不一樣的印象，具有不同的有效運用方法，挑選花色時，不妨也將這些因素列入考量。

花的色相環

色相環一般不包括白色與黑色，但是白色是重要的花色，所以特意把它擺在色相環的中間。色彩有表示明暗度的「明度」，以及表示鮮豔度的「彩度」。如圖所示，越靠近色相環內側的顏色，屬於「色彩明亮＝明度高」的顏色。此外，位於各個區塊第二列的顏色，其彩度高；內側與外側的顏色彩度較低。縱向區塊內的顏色彼此間屬「同色系」；與旁邊相鄰的顏色屬「近似色」；相反方向的區塊屬「對比色」。

近似色

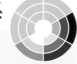

暖色系

適合喜慶宴會等隆重的場合

以紅色為主，令人感到溫暖的顏色。也屬於膨脹色。顏色明亮充滿華麗感，常用於祝賀花禮。屬於熱鬧、充滿朝氣的色彩，也適合用於人們聚集的地方。再搭配些許深色更富深度。

40

深色

運用重點色
來取得畫龍點睛之妙

深色為明度及彩度低的色彩，往往給人黯淡陰沉的感覺，因此鮮少有作品會只以深色調來完成，須有審美能力才能運用自如。不過，搭配一點重點色，不僅能有畫龍點睛之妙，亦能產生陰影效果。

淺 色

想要完成
可愛甜美風的作品時

淺色為明度高的色彩。由純紅或純黃色混合而成的色彩，散發柔美可愛的氛圍。不過，若只選用顏色柔和的淺色系花材，反而會模糊整體的焦點，搭配同色系的深色調，讓作品產生視覺張力感吧！

搭配鮮豔的粉紅色，
看起來有
畫龍點睛的感覺呢！

寒 色

能夠給人
沉穩的感覺

寒色系以藍色為主，是令人感到涼爽的顏色，也屬於收縮色。給人清涼感，常用於夏天，也給人沉穩感，適合成熟風的作品。但應避免只選用深色花材，以免整體顯得陰沉。

炎熱的季節，
不妨就選用清爽的
寒色系花材吧！

藏青

對比色

藍色系

淡藍色

深綠

綠色系

淡綠色

白色

同色系

奶油色

黃色系

土黃色

❧ 依主花玫瑰的顏色挑選配色

運用上一頁的色相環，實際挑戰花色的搭配吧！以品種名為Sara 的奶油色玫瑰為主花，介紹初學者也能輕鬆上手的三種配色法。

主花就是它！

玫瑰（Sara）

1

簡單俐落的搭配
以同色系的顏色作漸層

配色

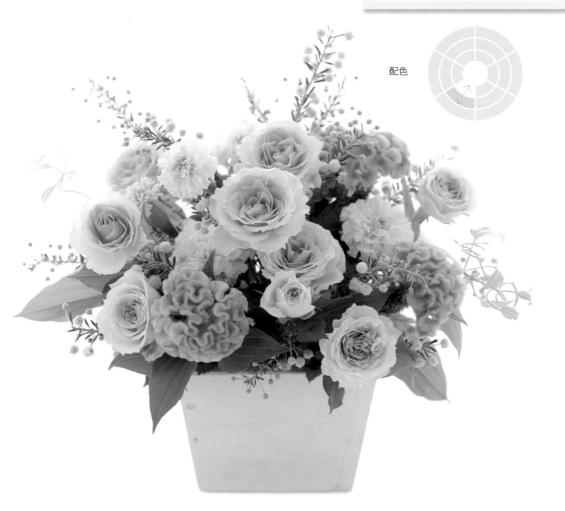

與主花同色系的漸層色

運用形狀或質感不同的花材作出變化

搭配與主花同色系、深淺不一的奶油色至黃色花材，配色簡單俐落，整體呈現協調美感，襯托出黃色清爽活潑的視覺印象。不過，若只搭配漸層色花材，作品容易缺乏變化，不妨搭配圓粒狀的金合歡，或花冠厚實的雞冠花等，運用形狀或質感不同的花材作為點綴。❧其他花材：蔓生百部

萬壽菊

＋

金合歡

＋

雞冠花

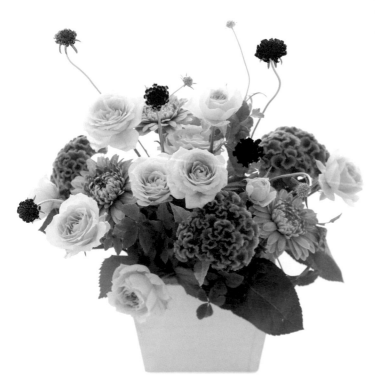

配色

奶油色的近似色

 + +

非洲菊　　　　雞冠花　　　　松蟲草

添上一些深色花材作為點綴

嘗試在奶油色玫瑰周圍添上近似色的花材。玫瑰Sara的中央帶著一點紅色，因此搭配橘色而不是綠色的花材，像這樣運用不同的色相能讓作品顯得栩栩如生。若再插上幾朵比橘色更深一階的茶色花材，便能讓整體視覺顯得更有張力。

配色

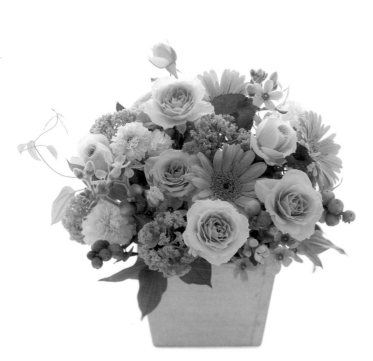

與主花明度相同的色彩

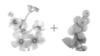 + 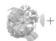 + 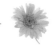 + 非洲菊

日本藍星花　　雪果　　　雪球花　　　非洲菊

搭配明亮的近似色輕鬆又簡單

混色難易度較高，但只要統一色彩的明度，整體顏色會顯得意外的融合。尤其像Sara這種明度高的粉色系玫瑰，搭配幾種近似色的花材加以妝點，輕鬆又簡單。粉嫩色調能突顯出Sara甜美可愛的氛圍。❀其他花材：萬壽菊‧蔓生百部

STEP UP!

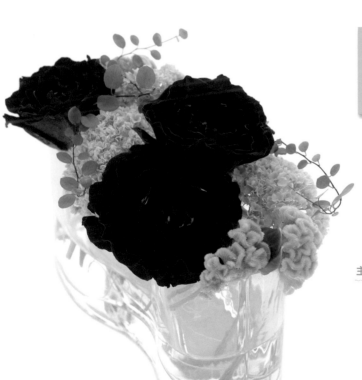

完成雅緻風的四種配色技巧

基礎的配色技巧運用自如後，不妨將色彩的配色範圍拉大，接著為大家介紹四種配色技巧，掌握重點便能讓作品變得更加雅緻。

襯托主花時，可以對比色作為配色。若以同色系作為配色，雖然讓整體視覺效果達到協調，但卻了無新意。因此，若能善加運用對比色作為配色，便能讓作品呈現另一種與眾不同的風貌。此外，還可以添上具有明度、無彩的白色或黑色（或相近的深色）花材，如此一來，不增加顏色的種類也能調整作品的色調。接下來，就讓我們投身於變化多端的色彩世界吧！

Technique 1

搭配對比色花材以突顯主花

配色

主花 & 對比色的配花

雪球花

雞冠花

令人印象深刻的對比色搭配

對比色又稱為補色，位於色相環中相對的位置的互補色彩。因此，若欲強調主花——酒紅色玫瑰（Intrigue）的魅力時，不妨搭配對比色花材，更能發揮效果。由於搭配的是強烈對比色，即使花朵的數量少也足以吸睛。像這樣將對比色花材插低一些，只露出花的表面更令人印象深刻。✤其他花材：鈕扣藤

POINT

選用明度不同的色彩，更能襯托出主花的魅力

配花挑選與主花不同明度的顏色，如此一來能讓主花更顯鮮明。尤其只運用高彩度顏色時要特別留意，因為選用明度相同的色彩，有時會泛暈光。

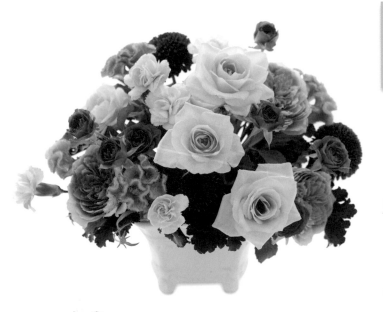

選用同色系
讓作品產生立體深度

配色

主花＆同色系的配花

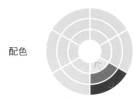

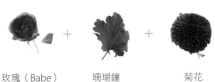

玫瑰（Babe）　＋　珊瑚鐘　＋　菊花

色彩融合度高，散發華麗氛圍

在同色系設計中欲增添華麗感時，不妨拉大深淺的差距。主花是米色玫瑰（Arianna）時，可廣泛選用深橘或深茶色等同色系色彩，顏色多樣卻協調統一，使作品呈現華麗感。❀其他花材：康乃馨等

選用的色階範圍較小時……

從米色至淺橘色，選用色階範圍小的色彩完成的同色系作品，色彩融合度高，散發柔美氛圍。但若用色過於平凡，則無法令人留下深刻的印象。

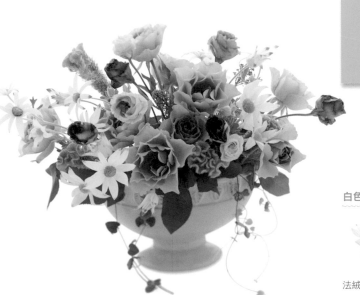

搭配白色
增添明亮度

配色　白色

白色配花

法絨花

素雅的淺色調搭配亮色系

由茶紅色玫瑰（Julia）及米色雞冠花構成的淡色調作品，顏色往往偏暗，只要添加少許明度高的白色花材，就能讓原本模稜兩可的花色變得清晰鮮明，給人明亮的印象。❀其他花材：洋桔梗・愛之蔓等

POINT

挑選能融入整體色調中的白色

雪絨花中間的花蕊呈米色的近似色——黃色，因此能融入整體的設計之中。亦可搭配如米香花般不鮮豔的白色。但應避免搭配像蔥花般，喧賓奪主的鮮豔白色。

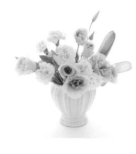

增添少許深色
達到收斂效果

沒有深色點綴的效果……

只以淺色系完成的作品依舊可愛，只不過，各種色彩所占的分量，以及花形沒有太大區別，使焦點模糊導致整體架構顯得鬆散。

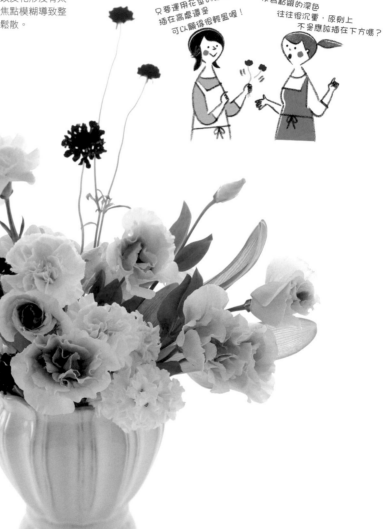

只要運用花莖的線條，插在高處還是可以顯得很輕盈喔！

作為點綴的深色往往很沉重，原則上不是應該插在下方嗎？

先在淺色系中挑選一色，搭配該色延長線上的深色

由粉色系康乃馨及洋桔梗構成的作品，顯得細緻可愛，再搭配些許深色的花材，為整體增添趣味的變化，達到畫龍點睛的效果。以淺色延長線上的深色作為重點色，本款設計是以粉紅色延長線上的酒紅色作為點綴。使用重點色點綴時，要留意花材的用量及插瓶的位置，不讓重點色過於醒目。❀其他花材：風信子・繡球花

深色系的配花

松蟲草

配色

TRY

由五彩繽紛的花材構成的混色作品，色調不易統一，往往令人敬而遠之。不過，只要掌握本書介紹的兩個要領，即使初學者也能完成雅緻的設計喔！第一個要領是色彩的選擇，第二個要領則是重點色的運用方法。

要領 1

挑選三角形位置上的色彩

位於三角形位置上的色彩，沒有對比色般強烈的對比，不像近似色般不易融入設計中，是張力適中的色彩組合。這三種顏色的搭配是絕妙組合，讓設計充滿張力，色調趨於統一。三種顏色的明度保持一致，會讓色彩顯得更調合。

〈三角形位置上的色彩〉

奶油色：萬壽菊
粉紅色：非洲菊・康乃馨
淡藍色：日本藍星花・繡球花

要領 2

以暗沉的深色作為重點色

光選用明度相同的粉色系，不會給人留下深刻的印象。這時不妨添上深色花材作為點綴。先在三個粉當中任選一個顏色，接著挑選位於那個顏色延長線上的深色，這個暗沉色彩正好與粉色呈對比，讓整體顯得別緻優雅。花材可挑選深色玫瑰等。

洋桔梗

只選用粉色系花材
顯得很清爽，
但好像少了點什麼……

＊其他花材：雪球花

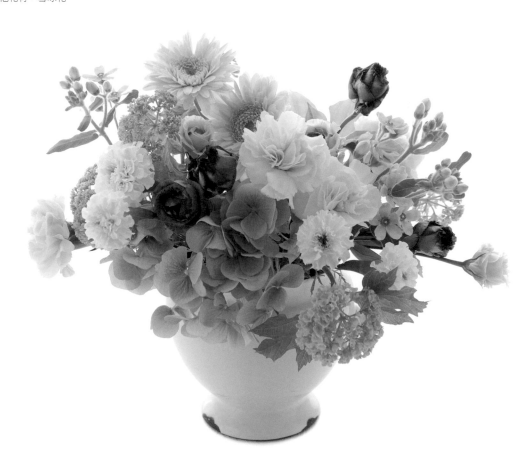

總複習

運用到目前為止所學的內容，
試著完成P.39的作品吧！

以增添光感
加上淡色系
在鮮明的對比混色中

對比色的組合

 × + ×

粉紅色　　淡綠色　　　　　橘色　　　　藍色
大理花　　雪球花　　　玫瑰（Babe）·非洲菊　鐵線蓮

淺色系的配花

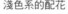

風信子

將淺粉紅的風信子插在
欲襯托的色彩（這裡為
粉紅色）旁。重點色出
乎意料地顯眼，因此將
風信子插在遠離中間的
位置。

配色

老師的叮嚀

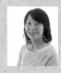

佐藤絵美

Honey's Garden負責人。「有許多無法形容的
微妙花色，花色與花色之間也有所差異。如果
對色調過於神經質，設計時反而會受到拘束，
不妨跟著自己的感覺走，盡情發揮吧！」

完成了！

由鮮豔花材交織而成的作品。分別由兩組對比
色的花材組合而成，實際上還添上幾朵淺色系
花材，就能讓作品如此鮮豔亮麗！為了讓多組
色彩呈現鮮明對比，應使對比色的明度一致，
再搭配近似白色的淺色，讓淺色融入整體設計
中。✿其他花材：Sugar Vine

Lesson 5

固定花材

　　將花材固定於花器的技巧稱為「固定花材」，有的是以海綿或劍山來固定，還有的是完全不用任何道具的「直接投入法」，只要掌握要領，就能隨心所欲地插在你想要的位置或角度上。接下來為大家介紹固定花材技巧，輕鬆簡單就能塑造優美的造型，而且持久不變形。

不要硬將
花材固定住，
重點是固定時的位置
要能讓花材呈現
自然生長的感覺。

指導老師
井出 綾

花材會轉來轉去，
無法固定在
想要的
位置上……

轉啊　轉啊

花藝設計的初學者
花子小姐

無法將花材固定好的例子

運用固定技巧
就能讓花材
變得栩栩如生……

也能牢牢地固定住
較長的花材，
呈現立體感
與華麗感

← 詳細解說請參照 P.60

BASIC

沿著螺旋形
方向往上

（示意圖）

運用配花勾勒出雛形
善用花朵填滿整個花器

「直接投入法」是不使用任何道具來維持設計的整體平衡，藉由此種方法固定花材時，基本上是採用瓶內支撐固定法。首先，斜切莖枝基部，順著莖枝上端對角線的方向，將切口支撐於花瓶內壁，及底部瓶角上。以相同的步驟依序從花器四周插上莖枝，再以這四枝莖交叉處為中心點插上各式花材，這時的重點是，由外往內填滿花瓶的同時，也要插出高度，並記得沿著螺旋形方向依序插上。

以塊狀花或多朵開花花材固定時，基本步驟皆同。

所有花材固定法
的基礎！

✤ 學習如何運用瓶內支撐固定法

2 從1的莖交叉處
依序插上花材

在第五枝莖之後，緊接著從1的莖交叉處依序插上花材，沿著螺旋形方向由下往上的方式，逐漸插出高度。

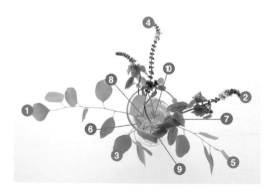

由側面看……

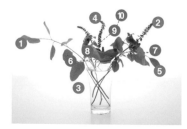

1 使莖枝基部支撐於花瓶的對角、
內壁與底部瓶角上

先以四枝莖勾勒出雛形，再將斜切的莖基部支撐於花瓶的對角、瓶底部與內壁瓶角上。雛形完成後，以這四枝莖交叉處為中心點插上第五枝莖。

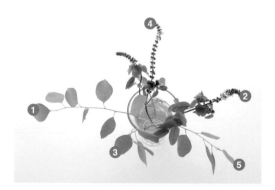

由側面看……

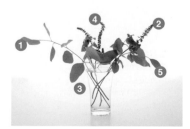

4 最後再插上
較長的花材

由於較長的花材不易固定，因此等空間填滿後，在靠近中央的位置，再插上較長的花材，讓它成為最高點。

3 改變高度的同時
再添上花材

中間若顯得空空的就呈現不出立體感，因此在中間插上二枝，前後再各添上一枝較短的花材。如此一來細長的花朵也較易於固定。

插好的花朵們
生意盎然地搖曳著
整體輕盈且優雅

不插出高低層次就無法
呈現出立體感，
整體會顯得鬆散……

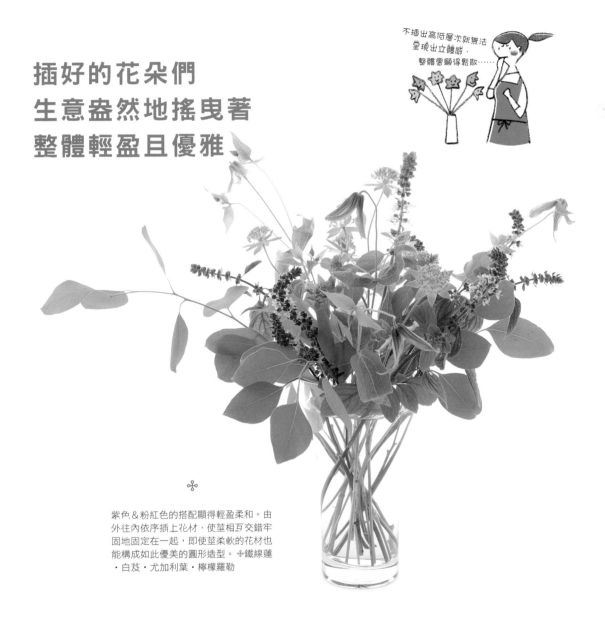

❀

紫色＆粉紅色的搭配顯得輕盈柔和。由外往內依序插上花材，使莖相互交錯牢固地固定在一起，即使莖柔軟的花材也能構成如此優美的圓形造型。❀鐵線蓮・白芨・尤加利葉・檸檬羅勒

✤ 運用配花的特徵加以固定

只使用塊狀花固定
會使主花好像被淹沒般，
顯得比例不均。

NG

有點兒奇怪……

以塊狀花
來固定

繡球花等塊狀花來構成雛形，會使其他花材較易固定。以繡球花打底，只要在花與花之間，以及花與花器之間插上其他花材即可。插瓶的要領是，使其他花材的莖與繡球花的花莖呈交叉狀。

以繡球花當作
支撐固定

將兩朵繡球花插在花器的左右兩側，葉子分別插在前後相對的位置。要留意的是大朵塊狀花應避免插在器的四周，否則會過於蓬厚。並記得將花莖牢固地支撐於瓶內。

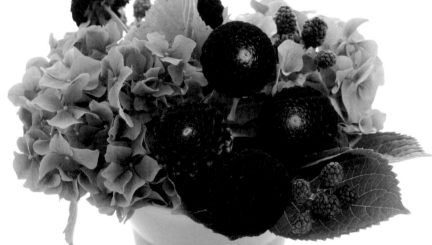

低調的色彩
襯托出大理花的紅色

為了讓花材易於固定，將六至七成的塊狀花填滿花瓶。柔和的紅色依舊顯眼，一眼就知道大理花是主花。在紫色的陪襯下，使整體色調顯得有深度。
✤繡球花・大理花・黑莓

若欲選用更細小
的塊狀花……

將配花集中
插在花器邊緣

選用較小的塊狀花或葉子時，記得將配花集中插在花器邊緣。如此一來，即使蓬鬆的佛甲草也能牢固地支撐稍有重量的玫瑰。
✤佛甲草・玫瑰・銀葉菊

配花若沒插出高低層次，
就無法呈現向外綻放的感覺……

NG

過於小巧

修剪有分枝的放射狀花材，會使分量變
多，可填補多餘空間，使其他花材易於固
定。這時，將較短的花材插在花器的中
間，因為在低的位置打底花材較易固定。

CUT

CUT

技巧性地修剪
放射狀花材

將花材修剪成頂端帶有花團、中
段較短，及下面較長等多個莖
段，藉由長短不同型態的莖段呈
現出作品的強弱感。

在蓬鬆配花的陪襯下
幾朵主花令人留下
深刻的印象

將斗蓬草的莖段呈放射狀插出高低層次，即使主花
朵數不多，整體仍舊能呈現出向外綻放的感覺。如
右圖，百日草鮮明的花色點亮了作品上方的空間。
✿斗蓬草‧百日草

若欲選用更大朵的花
作為主花……

以莖梗牢牢固定

以令人印象深刻的大花作為主花
時，亦可選用有莖梗的配花。這
類莖梗線條優美，結構結實，簡
單插一下就能固定稍有重量的花
朵。✿海芋‧茱萸

STEP UP！

花莖・葉子及藤蔓……
以花材一部分來固定展現自然風

不使用器具，活用花材的某一部分也能固定花材。

例如，事先修剪過的下方花莖，將其莖剪短交叉呈十字形置於花器中，以固定其他花材。如此一來，也能輕鬆地將較長的花朵插立於花器的中間，或使其橫向伸展。

以葉子或藤蔓來固定花材，更顯得清新自然。將細長的葉子或藤蔓捲成圓圈後，以其填滿瓶口的空間。固定花材時，還有在花器上疊上另一個花器的小撇步呢！

以少量花材固定，
顯得優美簡約

✣ 學習十字形固定法

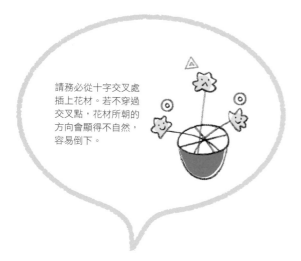

請務必從十字交叉處插上花材。若不穿過交叉點，花材所朝的方向會顯得不自然，容易倒下。

| 將第二枝莖
置於第一枝的下方

修剪時，讓莖的長度稍大於花器口徑，並稍微調整使莖剛好能卡在花器中，接著以第二枝花莖撐於第一枝莖的下方。

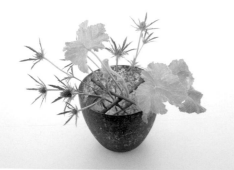

2 較長的花材
穿過交叉點插上

首先將較長的花材插於十字交叉點的四周，此交叉點為盆花的支撐點，即使花材插高也不會往橫向倒。

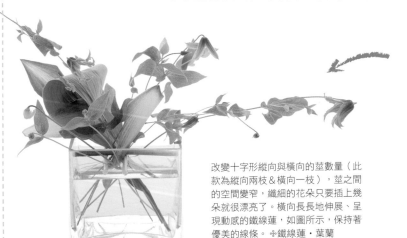

十字形固定法也能享受「展現設計」的樂趣

改變十字形縱向與橫向的莖數量（此款為縱向兩枝＆橫向一枝），莖之間的空間變窄，纖細的花朵只要插上幾朵就很漂亮了。橫向長長地伸展、呈現動感的鐵線蓮，如圖所示，保持著優美的線條。✤鐵線蓮・葉蘭

色調優美的花莖
為花器添上一抹色彩

選用葉蘭般綠底白斑的莖作為固定，葉蘭本身也融入為設計的一部分，呈現出優美的色調。將捲成圓形的葉子分別插在花瓶的前面與後面，構成設計的雛形。

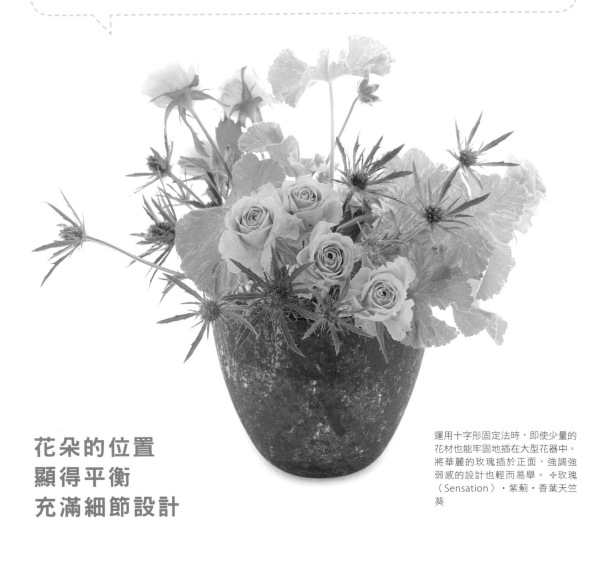

花朵的位置
顯得平衡
充滿細節設計

運用十字形固定法時，即使少量的花材也能牢固地插在大型花器中。將華麗的玫瑰插於正面，強調強弱感的設計也輕而易舉。✤玫瑰（Sensation）・紫薊・香葉天竺葵

✽ 發揮創意的各種固定法

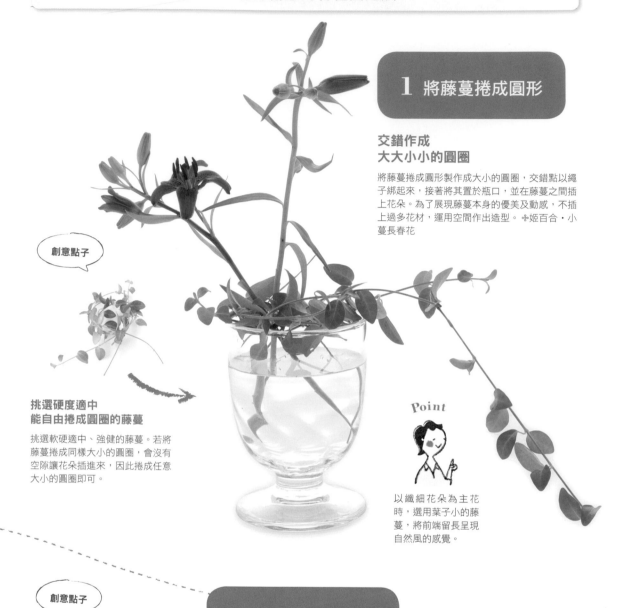

1 將藤蔓捲成圓形

交錯作成
大大小小的圓圈

將藤蔓捲成圓形製作成大大小小的圓圈，交錯點以繩子綁起來，接著將其置於瓶口，並在藤蔓之間插上花朵。為了展現藤蔓本身的優美及動感，不插上過多花材，運用空間作出造型。✽姬百合·小蔓長春花

創意點子

**挑選硬度適中
能自由捲成圓圈的藤蔓**

挑選軟硬適中、強健的藤蔓。若將藤蔓捲成同樣大小的圓圈，會沒有空隙讓花朵插進來，因此捲成任意大小的圓圈即可。

Point

以纖細花朵為主花時，選用葉子小的藤蔓，將前端留長呈現自然風的感覺。

創意點子

2 將葉子捲成圓圈

Point

不妨選用顏色漂亮的葉子。由於不能將葉子根部泡在水裡，因此挑選較強健的葉子。

**將葉子對半撕開
至2/3的長度**

將葉子對半從頂端撕開至2/3的長度，接著使根部朝外，從根部朝內捲成越來越小的圓圈，最後前端會翹起來形成可愛的造型。

利用與小花器之間的空隙
來固定花材

將小花器放入大花器中,接著在空隙間插上花朵固定。採用這種插法,比單獨使用大花器更能讓花材向外延伸。小花器中也插上花朵,呈現自然的高低層次。❀金光菊・山莓・尤加利葉

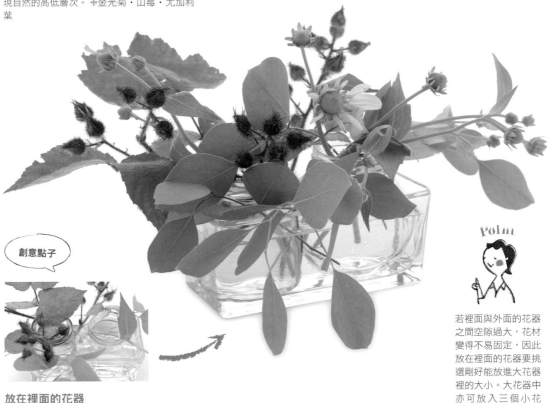

創意點子

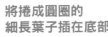

放在裡面的花器
可選擇有顏色或有花樣的款式

外面的花器選用呈透明感的款式,裡面的花器挑選帶有顏色的瓶身,搭配起來美觀漂亮。若裡面有兩個小花器,插瓶時兩個小花器之間容易產生空隙,因此小花器之間也務必插上花材。

Point

若裡面與外面的花器之間空隙過大,花材變得不易固定,因此放在裡面的花器要挑選剛好能放進大花器裡的大小。大花器中亦可放入三個小花器。

將捲成圓圈的
細長葉子插在底部

將細長的葉子捲成圓圈,捲起時稍微留點間隔,最後以訂書機固定並放進花器中。接著將垒插進捲葉的空隙中,即使一朵花仍舊能固定不動。底部呈漩渦狀富於設計感。❀薑荷花・紐西蘭麻

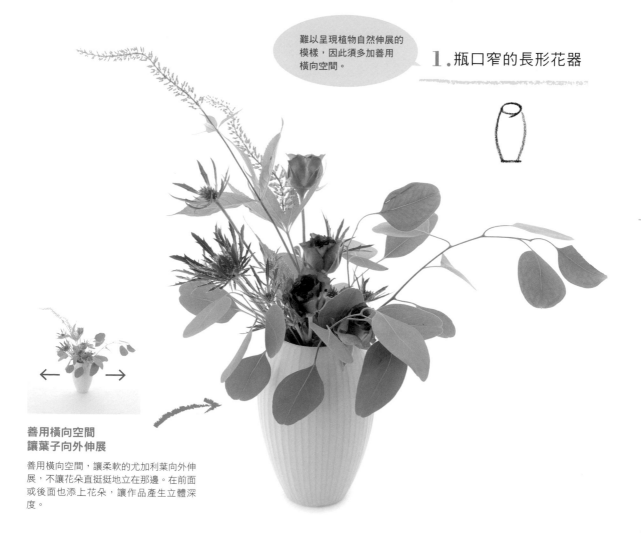

學習各種
花器固定的要領吧！

SENSE UP

將收到的花束插瓶時，你會依花器形狀或種類，進而選擇固定花材方式或插瓶法嗎？如本書所示，將帶有粉紅玫瑰的可愛花束，分別試插於三款花器中。重點是，依花器形狀插瓶時，如何填補自然產生的空間呢？此時花材固定的技巧便派上用場了！

將這束花束分別
插於三款花器中！

難以呈現植物自然伸展的
模樣，因此須多加善用
橫向空間。

1.瓶口窄的長形花器

善用橫向空間
讓葉子向外伸展

善用橫向空間，讓柔軟的尤加利葉向外伸展，不讓花朵直挺挺地立在那邊。在前面或後面也添上花朵，讓作品產生立體深度。

花材難以固定
總是往外伸展。
要領是拉出中間的高度。

2. 瓶口寬的淺形花器

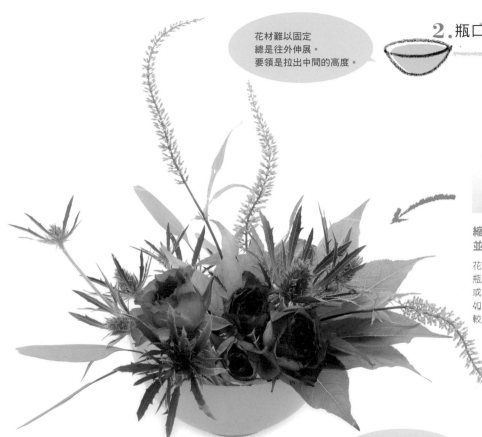

縮小寬度
並拉出高度

花材總是往外伸展，因此在
瓶口處緊密插上較短的花材
或大片葉子，以縮小寬度。
如此一來中間的空間變小，
較高的花朵也易於固定。

運用花器散發出的氛圍，
及饒富趣味的造型
來固定花材。

3. 居家雜貨

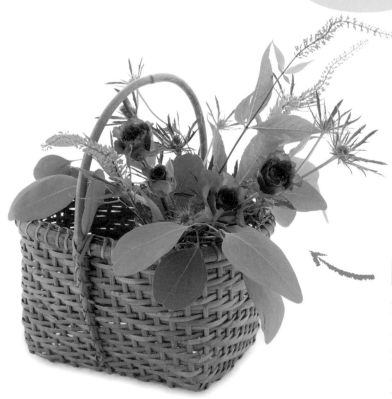

運用花器的造型
讓其中一邊長長地向外延伸

花器的存在感不容小覷，因此沒有必要
整盆都插上花材。將瓶子放進花籃中，
讓花朵靠近其中一邊，呈現向外綻放的
感覺，並讓較長的花材倚靠在花籃的邊
緣。

總複習

運用到目前為止所學的內容,
試著完成P.49的作品吧!

固定在絕妙的位置
讓主花及較長的花材
填滿底部的空間,

由繡球花與芳香天竺葵
勾勒雛形

將塊狀的繡球花與大葉的芳香天竺葵插
於花器的四周。縮小花器內的空間,同
時構思整體外形。

一邊留意高低層次感
一邊插上菊花

將主花菊花的莖長短不一地固定在花器
中央,同時讓花朵朝不同的方向,增添
變化。

最後再插上
較高的花材

在靠近盆花中央插出最高
點,以呈現立體感。將細長
的九蓋草插在花盆中央,拉
出高度。

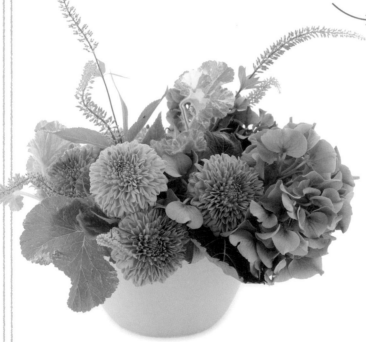

完成了!

選用寬口型花器時,要考慮如何將花器中的空
間縮小。一開始先以大型花材填滿底部,整體
就不會過於向外展開,而且主花能固定於中間
的好位置。由於中間填滿了花材,較高的花朵
也能穩住不搖晃。❀菊花・繡球花・九蓋草・
香葉天竺葵。

老師的叮嚀

井出 綾

Bouquet de soleil負責人。「插花時,由外往
內依序加大角度,就像投球般,從肩膀到手臂
整個動到,插花的角度就能呈現想要的傾斜
度。」

Lesson 6

吸水海綿的
使用法

將設計從構思實際化為造型，吸水海綿是背後重要的功臣。使用吸水海綿，任何造型的容器都能變成花器，難易度高的造型也可以輕而易舉地完成，還可以保持花的鮮度。只要了解基本使用法再加上專家傳授的技巧，你也能成為吸水海綿的魔術師唷！

太可惜了！
如果學會善用海綿，
設計就能
與眾不同喲！

指導老師
中三川聖次

平常只覺得它是用來
固定花材的海綿，
沒想太多⋯⋯

花藝設計的初學者
花子小姐

花朵筆直豎立，
讓綠色的莖線條
更加顯眼，
展現凜然俐落的
設計風格

以吸水海綿
呈現出
不同風貌⋯⋯

採直接投入法

←詳細解說請參照P.71

BASIC

選用無法盛水的花器
變化出各種造型吧！

設計時，選用吸水海綿（以下簡稱海綿）有兩個好處。

第一個好處是，即便使用紙製花器或藤籃等，不能直接注入水的容器，只要有吸水海綿也能插花。以玻璃紙包住海綿周圍，容器就不會沾濕，水也不會滲出。另一個好處是，能自由自在地設計造型，考量花材平衡的「直接投入法」需要一些技術，但若改用海綿，初學者也能隨心所欲地選定插花位置，完成預期的作品。

本書為大家介紹，集結了以上優點的兩種海綿基本使用法。

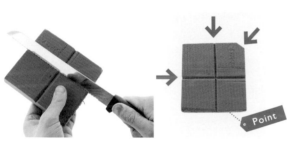

2 切割海綿的厚度
並在底部割出紋路

使海綿厚度不超過花器高度的一半。在海綿底部割出十字形的紋路，並削去其中一個角。之後從這個缺角加水，水就會流經底部溝槽，讓整盆花都能均勻吸水。

Point 1

鋪在花器底部

選用注入水就會沾濕的紙盒。在紙盒內鋪上海綿，若採直接投入法，花材不易固定，因此適用於排列式的平面作品。也要留意包住海綿的玻璃紙。

| 將海綿壓在花器上
決定切割尺寸

將海綿的其中一個角對齊花器的一個角，接著將海綿壓在花器邊緣，留下壓痕。沿著壓痕就能將海綿裁切成與花器相同的大小。

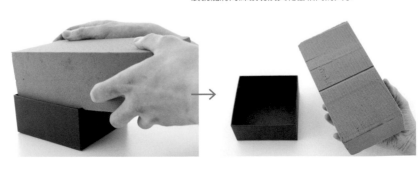

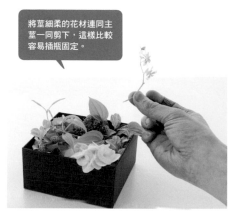

將莖細柔的花材連同主莖一同剪下，這樣比較容易插瓶固定。

3 以玻璃紙捲起包好後放進紙盒內

將玻璃紙裁成比海綿還大一點的大小，接著將海綿置於玻璃紙上，將四個邊的玻璃紙往上摺起，並以透明膠帶黏貼住四個角。

4 從主花開始依序插上

由萬壽菊等大朵、花形分明的花材依序插上。葉子末梢以鐵絲壓低，再添上文心蘭，讓文心蘭彷彿漂浮其上。

玻璃紙摺起的高度比海綿稍微高一些，這樣水就不容易滲進花器內。

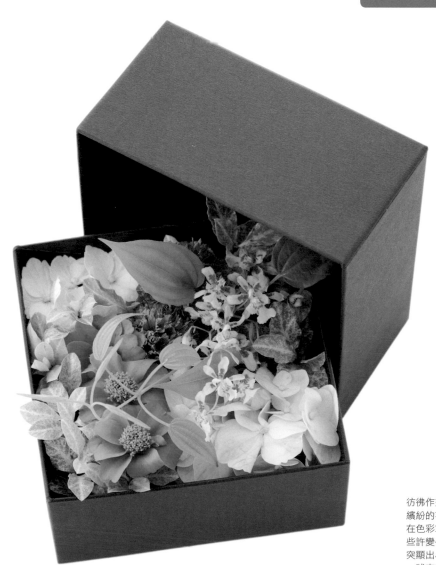

運用色彩鮮豔的花卉
描繪清爽怡人的夏季田園風光

彷彿作畫般，在紙盒內塞滿色彩繽紛的花朵。由於為平面造型，在色彩或造型，及質感上增添了些許變化。藉由花色的集中，更突顯出小花的存在感。✿萬壽菊・球吉利・繡球花・文心蘭・蔓生百部・斑葉海桐

2 將花器放入 玻璃紙

將玻璃紙裁成比海綿還大一點的大小，接著將裁好的玻璃紙蓋在花器上，再從上面塞進海綿。露出海綿邊緣的玻璃紙保留約1cm的寬度，將超出的部分剪掉。

將邊緣的玻璃紙往外翻開，以膠帶黏貼於花器上，這樣加水時，水就不會溢到玻璃紙外面來了。

Point 2

將海綿置於比花器 邊緣還高的位置

會漏水的籃子也能變身為花器。只要裝入海綿，即使較高的器皿也能插滿花材，朝下插也不成問題。海綿的修邊也很重要。

將海綿切成柱形 高度比花器高出2至3cm

同P.62的步驟1，將海綿切割成花器的大小，並讓海綿比花器邊緣高出2至3cm。

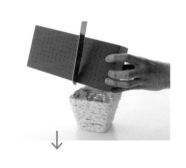

3 使用削過邊角的海綿 插起花來就容易多了

為了讓花材可以很容易地插進海綿邊角中，記得要以刀子削掉露出籃子外的四個邊及四個角。

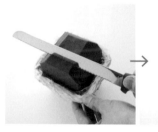
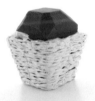

海綿在吸水之後，水一直不停滴下來……

拿海綿時記得保持水平 水就比較不會滴下來

充分吸飽水的海綿再怎麼樣都會滴水。因此移動時盡可能保持水平，或將海綿裝在容器中。如果傾斜著拿，水會集中在下方，變得更容易滴水。

為了使海綿能快速吸水，以手將海綿壓進水中

不可以將海綿壓進水中！ 這樣水會無法滲透到內部

想要讓海綿吸水，必須讓海綿浮在裝滿水的水桶中，待其吸飽水後自然往下沉即可。硬是將它壓進水中，會使海綿裡頭的空氣無法跑出來，水因而無法滲透到內部。

你曾經 這麼作過嗎？

海綿的 錯誤使用方法

No！

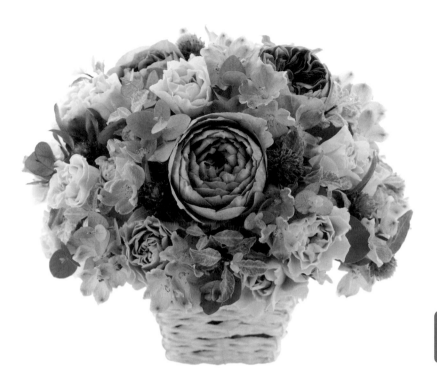

4 以大朵玫瑰 決定整體外形

將三枝大朵的玫瑰分別插在正面及左右兩側，以決定盆花的高度。接著在左右兩側及後面添上小朵玫瑰，以決定整體大小。

讓花朵有的朝前，有的朝上，插作時記得一邊確認花朵生長的方向。

柔和的花朵
彷彿要溢出來一般

❀

籃子裡插滿了粉紅與淺藍，質感柔和的花朵。花器邊緣也插滿了花朵，彷彿要從花器溢出來般，分量感與華麗感十足。❀玫瑰（Yves Miora・J-Pink marshmallow）・大飛燕草・千日紅・尤加利葉・斑葉海桐

5 以小花 填滿空隙

在玫瑰之間插上小花或葉材，使其形成優美的半球狀。花器邊緣的部分朝下插，將花材插得滿滿的，遮住海綿及玻璃紙。

剩下的碎片不用很可惜，將它們疊起來使用吧！

海綿若重疊使用上面的海綿會吸不到水

剛插完或許沒什麼大礙，若海綿與海綿之間有空隙，之後加水，上面的海綿會不容易吸到水，會影響到花的鮮度保持。

用力一拍

將大塊海綿塞進花器裡，讓它不要跑出來

將海綿硬塞進花器裡反而變得不好插

將海綿裁切成可放進花器裡的大小後，輕輕地放進花器中。如果硬塞進去，海綿表面會裂開而變得不好插。若海綿與花材間產生空隙，則以削下來的海綿碎片填滿。

隨手一丟

變色的海綿應該已經不能用了吧！

品質沒有問題所以不要隨便扔掉

海綿擺久了就會褪色，但並不是吸水性變差，也不是變軟，因此可以繼續使用。只不過，用過一次的海綿就不要再使用了。

善用吸水海綿 讓花藝設計更加多樣化

以海綿作為雛形，能輕鬆完成種類豐富的設計。以橫向伸展的設計為例，若要以直接投入法來完成，需要高度的固定技巧，但若運用海綿，便能既快速又輕鬆地完成。

此外，花器可選擇的種類也變多。以高度不夠、花材不容易固定的盤子為例，只要在盤子中放進小塊的海綿，就能讓作品大幅度地直向或橫向伸展。

海綿的好處還不只這些，可以將海綿切成自己喜愛的造型，如球形、錐形及心形，宛如裝置藝術般的設計也能輕鬆完成。

記起來吧！

掌握基本要點 完成更高水準的設計

歪一邊了……

嘿！

嗯啊！

✕ 不注意方向隨便插
花莖會在海綿中卡成一團，因此記得朝中間插。

✕ 沒有留意花朵方向
使用海綿時，沒插好就不能重插，因此必須決定好花朵所朝的方向再下手。

✕ 又插又拔
反覆插拔會讓海綿表面布滿孔洞，使花變得不易固定。

決定花朵要插的方向之後再一枝枝仔細插上
雖然說固定花材很簡單，但不可以未經思考就隨便插上。要特別留意上述三個初學者常犯的錯誤！

構思外形之後再開始進行插花
為了遮蓋海綿會將花插得較密集，但插得雜亂無章，之後反而不好調整。因此，在插花前應先構思好整體的大小，及要呈現的風格。

花莖柔軟的花朵也要插深一點
柔軟的莖雖然怕它會斷掉，但還是要插深一點，這樣比較容易吸水。

學會如何技巧性地遮蓋海綿
一般會以花材來遮蓋海綿，例如以苔草等遮蓋，能使作品散發自然氛圍。亦可以碎石或砂子來遮蓋。

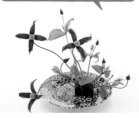

海綿太小時，作品容易因重心不穩而傾倒。因此要留意花材不要集中插在某一邊。

2 考慮整體平衡時也要決定作品的外形

將細長的鐵線蓮插在中央、前面及後面，以勾勒出輪廓。考慮整體平衡，同時也要決定好長度。

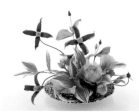

3 在底部插上較重的花使重心變穩

以葉材稍微遮住海綿，並在底部零星插上幾杭洋桔梗。在底部插上較重的花，能使重心變穩。

Arrange 1

以平底盤來呈現立體設計

選用平底花器時，常搭配劍山來插花。不過，細莖的花朵使用海綿比較容易固定，體積小但重心穩。

| 海綿放在盤子上只削去朝上那一面的邊角

將切成小塊的海綿其朝上那一面修邊後，放在盤子上。插上花材時，只要讓花的重量均勻分布，即使不以膠帶固定也沒關係。

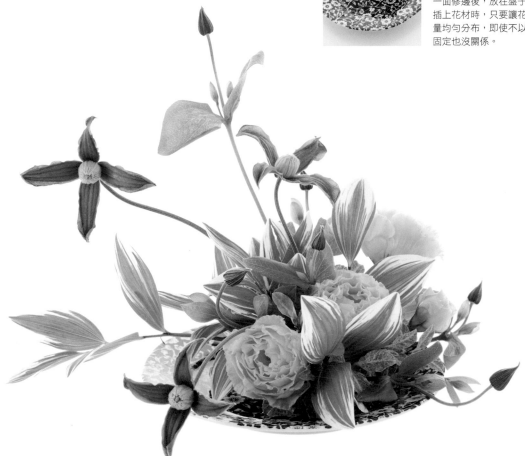

寬闊空間中的優美花朵更顯得輕盈飄逸

平底盤子連底部的空間都能善加利用，因此能完成向四周延伸的設計作品。保留鐵線蓮纖細的花莖，讓花朵在空間中顯得輕盈飄逸。底部只使用綠色一種顏色，以襯托出鐵線蓮優雅的紫色。❀鐵線蓮・洋桔梗・黃精・斑葉海桐

Lesson6 吸水海綿的使用法 | STEP UP!

67

2 一開始 先插上主花

為了讓優雅的花看起來顯眼，將它插於海綿前方靠中央的位置上。接著修剪向右伸展的花材，讓花材與這朵鐵線蓮取得空間的平衡。

3 以宮燈百合 勾勒出 大致的輪廓

將細長的宮燈百合深插於右側。考量到整體空間的平衡與外形的完整度，在表面、左側也插上較短的花材，並在空隙間添上其他花材。

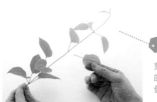

Point

葉子適度去除，讓莖的線條不會被葉子整個遮住。

運用流線型 的線條所完成 的花藝設計

使細長的花材橫向伸展，展現莖線條的一款設計。將花材深插在海綿的側面，也能完成如此大膽的設計。

由於吸水海綿較厚，因此底部溝槽也必須刻深一些。

將海綿放在盤子上 只削去朝上 那一面的邊角

將海綿切成與花器相同的大小，使高度比花器邊緣高出3cm。朝上那一面削去邊角後，側面也削去一角，與一般的削法相同。

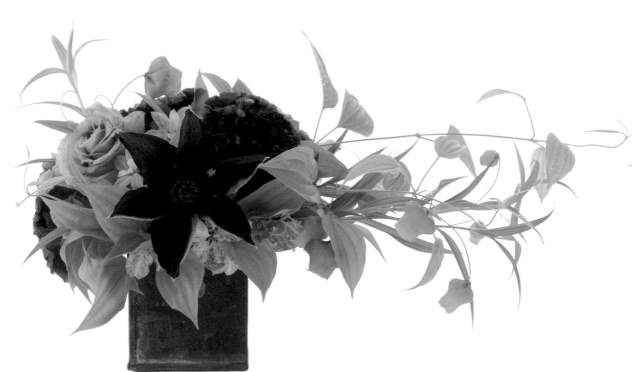

令人印象深刻的花色 以線條展現出生命力

❖ 橘色與紫色鮮明的對比色令人印象深刻。橫向長長伸展的線條，讓作品有分量卻又不失輕快，展現出植物旺盛的生命力。
❖鐵線蓮・洋桔梗・宮燈百合・蔓生百部・斑葉海桐

STEP UP!

運用海綿完成一棵花球樹

將海綿修成基本雛形，就能完成造型設計。頂端圓圓的花球樹就是代表性作品。

將圓滾滾的迷你玫瑰

插成惹人憐愛的圓球狀

由重瓣迷你玫瑰所完成的可愛花球樹。形狀為人工造型，因此只以白色與綠色花材完成，使其散發自然氛圍。不要讓玫瑰散得太開，使其有疏有密才不致於過於單調。 ❀玫瑰（Cottoncup）・火龍果・常春藤・苔草

海綿先切成大致形狀再以多餘海綿磨成圓形

將海綿切成立方體，並削掉所有邊角，接著再以多餘的海綿磨成圓形。亦可使用市售的球形海綿。

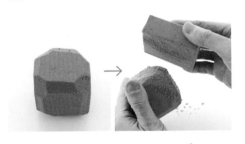

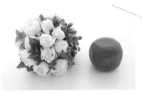

Point

決定海綿大小的關鍵在於，考量花球完成時的直徑，海綿球的直徑大約是成品直徑的一半。

3 均勻地以玫瑰和果實來點綴

先插上幾朵玫瑰。在沒插玫瑰的地方插上果實作為點綴。若有空隙產生，可以葉子填滿。

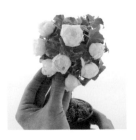

先以葉材大致妝點整個海綿，成品就會變得很漂亮

2 在海綿球上插滿葉子作出造型

將海綿插在棒子上後，立於花器中。接著以葉材妝點整個海綿，勾勒出設計的輪廓，記得留一些空隙給之後要插上的花朵。

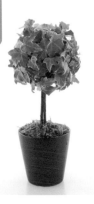

從購買到清理

吸水海綿使用Q & A

哪裡買得到吸水海綿（以下簡稱海綿）？使用過的還能再利用嗎？
為了讓大家能更善加利用海綿，本單元為大家解答使用上常會遇到的一些疑問。

Q 市面上有各種造型的海綿，
不同的海綿吸水有祕訣嗎？

A 重點是要讓海綿
裡面的空氣跑出來。

除了本書中出現的塊狀海綿外，還有附托盤的
環形，以及附把手的塑膠花托海綿等各種不同
種類。海綿吸水時，若托盤位於海綿上方，海
綿裡的空氣會跑不出去，導致無法充分吸水，
因此要特別留意。

塑膠花托海綿

若將海綿倒著浸在水
中，海綿裡的空氣會跑
不出去，因此橫放讓它
吸水即可。

環形海綿

將托盤置於海綿下方，
讓海綿浸在水中，或將
它立起，順著一定的方
向轉動讓它吸水。

Q 使用過的海綿
還能再利用嗎？

A 可惜沒辦法。

花莖插過的孔無法再修復填補，而且使用過後
的海綿容易繁殖細菌，因此無法再利用。此
外，乾燥過的海綿也無法再吸水。

Q 哪裡可以
買得到海綿？

A 在花市、花店
或資材行等處可以買得到。

在花市、花店、資材行或園藝相關購物網站等
處可以購買。雖然一般花店不太會將海綿當作
商品來銷售，不過還是可以詢問店家。

Q 要將海綿扔掉時
該怎麼處理？

A 將海綿切成小塊，
並將水分瀝乾。

海綿太大塊時不好擠壓，因此將其切成手掌心
可握住的大小後，用力擠出水分。垃圾分類因
不同地方的規定而有所不同，因此請遵循居住
區域的相關規定。

COLUMN
3

Lesson6 │ COLUMN3

72

Lesson 7

花束的製作

花束的製作是將色彩繽紛、形形色色的各種花朵匯集在一起，藉由花束表達出一種世界觀。不過，製作起來有時並不得心應手，像是無法確定花所朝的方向、花萃七零八落等，光是將花材紮成一束就傷透腦筋的人，應該大有人在吧！本書為大家介紹花束製作的技巧，讓你能更快速地完成美麗的花束。

製作花束時，成功的關鍵在於速度！調整好時間的分配，就能完成更美麗的花束喔！

呃，接下來該插在哪裡……好煩喔！不知道該怎麼辦？

緊張　不知所措

指導老師
渡辺俊治

花藝設計的初學者
花子小姐

運用花束製作技巧，作品就能呈現截然不同的風貌……

充滿空氣感的
飄逸氛圍
讓每一種花
都栩栩如生

隨便紮成一束

←詳細解説請參照 P.83

STEP3：加入花材調整

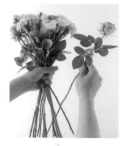

12 加入預留的花材

加入事先預留作為調整用的玫瑰，及洋桔梗的花苞。玫瑰從右側加到花束的後面。

↓

POINT

像花苞般這樣纖細小的花材，亦可從花束的上方插入。就定位後往下拉，使它順著其他莖的方向。

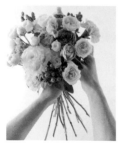

13 旋轉莖的方向作第二次調整

調整整體的平衡。朵數增多時，不容易再重新插一次。主要是藉由旋轉來稍微調整。

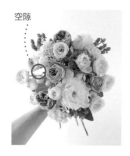

空隙

14 確認是否保留適當空隙

花與花之間須保留適當空隙，讓花束散發自然氛圍。以旋轉花材的方式使花與花之間產生空隙。

STEP2：修飾整個花束

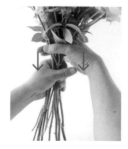

8 將左手的位置往下挪

紮好七至八成的花材後，接下來將花束加以修飾。由於花材的重量往往會使手握的位置往上移，因此以右手撐住花束後，將左手往下挪。

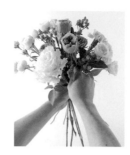

9 旋轉花莖來調整花材的位置

想稍微移動花材的位置，或改變花材所朝的方向時，以右手旋轉花莖作調整。

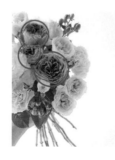

10 確認花材顏色&花形的搭配

保持正確的姿勢及左手的位置，同時確認整體的搭配是否和諧。如圖所示，有色偏的地方需要調整。

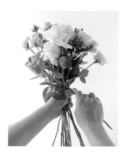

11 須大幅度移動位置時抽掉後再重新插上

將色偏的玫瑰從上方輕輕抽出後，再從前面加入。等玫瑰就定位後，再旋轉花莖稍微調整。

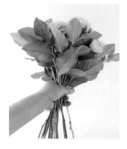

16 在外側
再加入一圈葉子

使葉子表面朝外，如此一來從
側面觀賞時，葉子的表面和背
面都會映入眼簾，感覺更自
然。

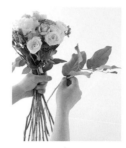

15 在花束周圍
加入葉子

沿著花束周圍加入北美白珠
樹，並讓葉子表面全都朝向內
側。

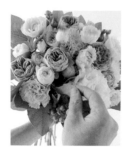

17 使葉與花
融合為一

捏起葉子末梢後，將其摺入花
與花之間，讓花與葉融合為
一，界線變得模糊，使作品更
趨於一致性。

POINT

小

大

中

從上方俯瞰花束時，若
葉子大小差不多會顯得
很不自然。因此如圖所
示，讓葉子的大小看起
來有所變化。

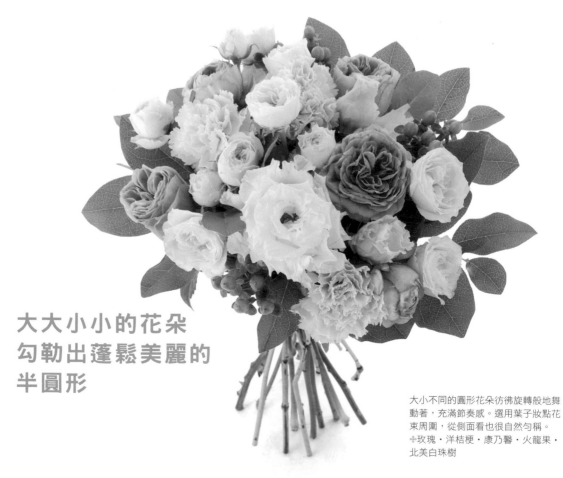

大大小小的花朵
勾勒出蓬鬆美麗的
半圓形

大小不同的圓形花朵彷彿旋轉般地舞
動著，充滿節奏感。選用葉子妝點花
束周圍，從側面看也很自然勻稱。
❀玫瑰・洋桔梗・康乃馨・火龍果・
北美白珠樹

STEP UP !

難度高的花束 只要發揮巧思就能輕鬆完成

縱長形或分量足的花束充滿華麗感，想要嘗試卻有難度。縱長形花束比一般圓形花束更不容易取得視覺平衡；分量十足的花束搭配起來，則是相當耗時。

因此，為大家介紹如何讓花朵看起來栩栩如生，及如何有效率地整理花材，懂得運用這些手法，就能順利地完成屬於自己的花藝設計。只要掌握要領，就能輕鬆完成，如花店訂製般高雅美麗的花束唷！

以拉菲草細綁花束，這個步驟也很重要！留意花束外形的同時，一邊謹慎地細綁，這樣收尾的工作就完成了！

← 怎麼綁才會漂亮，相關技巧請參閱P.84。

2 將花莖摺彎 使其更生動活潑

將一枝一枝花莖摺彎（如下圖所示），並調整其方向，使其更生動活潑。與1相比，更富動感。

POINT

將莖摺彎時，不要一口氣施力，這樣容易摺斷。以大拇指捏住，反覆輕輕地將它一點點地摺彎。

3 以膠帶固定 海芋花束

調整好花朵的方向後，以透明膠帶固定。這樣一來就算再細上其他花材，海芋也不會任意鬆動。

想讓細長的花朵 更加有型 充滿時尚感！

細長的花束難以呈現視覺的平衡感。以下以表情豐富的海芋作為主花。

海芋高挑挺立，但效果卻不好看……

常見的失敗例子

1 將海芋紮成一束 並使花束富有高低層次

海芋莖粗不平整，不容易紮成一束，但也不要太介意細小之處，先將海芋紮成一束，使海芋呈現高低不一的立體層次感。

Lesson7 花束的製作 ｜ STEP UP!

7 以繡球花填滿玫瑰之間的空隙

以繡球花填滿步驟6中兩朵玫瑰之間的空隙，底部一下子就顯得分量十足，重心變穩。

4 在後面搭配上兩片葉子

在海芋的後面搭配上兩片葉子，讓兩片葉子稍微錯開。位置等一下會再行調整，先掌握大致的位置即可。

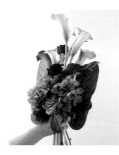

8 右側加入千代蘭

仔細一瞧，右側似乎顯得空蕩蕩的，那麼就以千代蘭妝點它的側邊吧！最後再調整一下葉子的位置就完成了。

5 在葉子前後各加入一朵紅色玫瑰

加入兩朵紅色玫瑰。一朵像是支撐著葉子般，高高地插在葉子後面。另一朵插在前面作為點綴。

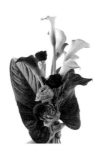

6 在前面加入兩朵粉紅玫瑰

一朵短短地插在底部，另一朵插在底部的紅玫瑰和海芋之間，兩朵都從正前方稍微錯開一些。

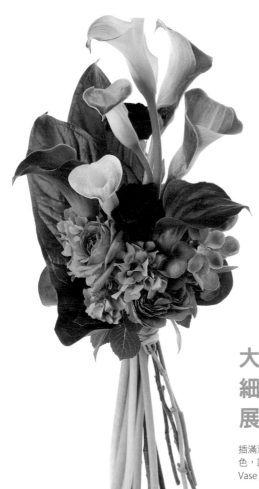

將花莖摺彎並使其交叉，能呈現出自然的氛圍喔！

大膽地運用細長高挑的海芋展現出栩栩如生的動感

插滿海芋的花束令人印象深刻。搭配主花而精選出的漸層花色，讓作品顯得成熟高雅。❀海芋・玫瑰（Black Baccara・Vase）・繡球花・千代蘭・火鶴葉

常見的失敗例子

朵數很多，而且花色都很相近……順序該怎麼安排呢？

想在短時間內完成蓬鬆有分量感的花束！

將許多花材紮成一束挺費神的。
請在短時間內完成造型，
再花一些時間在調整上。

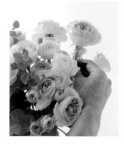

5 調整花材高度

以右手捏住花莖使其上下移動，以調整花的高度。左手稍微放鬆，讓花莖更容易調整。

6 以旋轉花莖的方式調整花的位置

以旋轉花莖的方式調整花所朝的方向及位置。記得讓花與花之間保留適當的空隙。

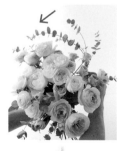

7 最後加入修飾用的尤加利葉

由外側沿著花束邊緣加入預留的尤加利葉，莖部弧形順著花束方向加入。

POINT

若是讓尤加利葉突兀地向外伸展，會使作品顯得雜亂無章，因此記得讓尤加利葉稍微往內彎。

✕

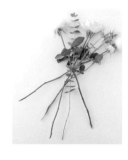

1 將花材隨意排成扇形

將花材排成扇形，並使莖相互交叉於一處。沒有一定的順序，隨意即可。記得朝同一個方向錯開重疊。

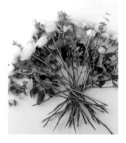

2 排列花材前預留最後修飾的花材

花材逐漸形成一個大扇形。只預留幾朵修飾階段派上用場的尤加利葉，將其餘的所有花材都排在桌上。

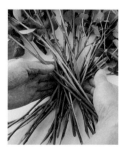

3 雙手抓緊花莖的交叉點

將雙手伸進莖交叉處的底下，緊緊握起花材，要注意不要讓扇形變形。

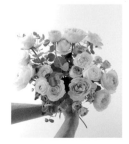

4 將花束往前集中使花面呈圓形

將扇形兩旁的花材往前集中，使花面呈圓形。調整好形狀後，改以左手握住花束。

80

10 調整迷你玫瑰
的位置

迷你玫瑰不容易抽出，因此想
調整它的位置時，須先抽出周
圍的大朵玫瑰，再調整它的位
置。

8 確認整體的
協調美感

加入全部的花材後，從上面確
認整體的平衡。動感十足的尤
加利葉相當出色，但容易超出
範圍。

9 將尤加利葉朝內彎摺
使其與整體融合為一

將超出的尤加利葉用力往花束
的內側彎摺，使其融入花與花
之間的空隙。

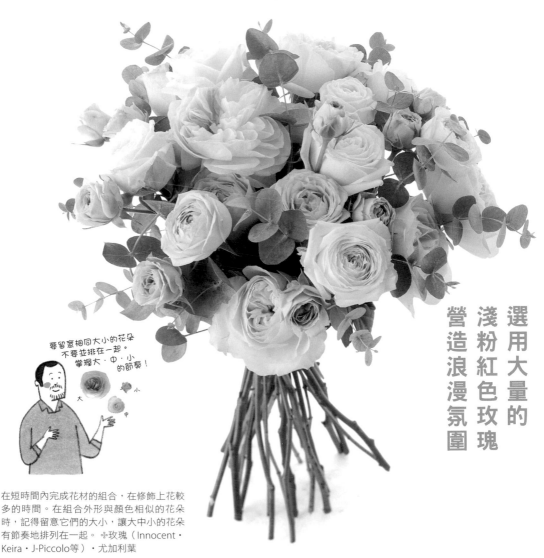

要留意相同大小的花朵
不要並排在一起。
掌握大・中・小的節奏！

大　中　小

選用大量的
淺粉紅色玫瑰
營造浪漫氛圍

在短時間內完成花材的組合，在修飾上花較
多的時間。在組合外形與顏色相似的花朵
時，記得留意它們的大小，讓大中小的花朵
有節奏地排列在一起。✿玫瑰（Innocent・
Keira・J-Piccolo等）・尤加利葉

Lesson7 花束的製作 | **STEP UP!**

任何花束紮起來都很美麗

拉菲草的綑綁技巧

將好不容易組成的花材紮成一束時,若綁得太鬆會整個散開,
綁得太緊會讓花材受損,功虧一簣。本篇將為大家介紹拉菲草的綑綁技巧。

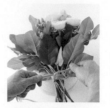

5 將花束放置於桌上後
以拉菲草打結

將花束放置於桌上,不讓它
散開,接著以拉菲草先打一
個結。往往會綁得太鬆,所
以可以稍微綁緊一點。

I 拉菲草尾端預留
些許長度後握住

以水弄濕拉菲草。預留
15cm的長度,其餘的拉菲
草與花束一起以左手握住。

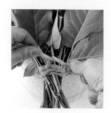

6 打好的結不要鬆掉
最後再打死結

打好的結留意不要讓它鬆
掉,同時再迅速地打一個死
結。

2 將拉菲草
纏繞花束一圈

牢牢地握住花束,將握有拉
菲草的右手越過左手上方纏
繞一圈。

POINT

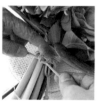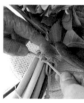

在打第二個結的同
時,以手指壓住第
一個結,打起來的
結會比較牢固不易
鬆開。

3 從正上方確認
花束的模樣

纏繞一圈後,確認花束的狀
態。檢視一下花材會不會往
外散開還是擠在一塊。

往外散開時

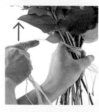

↑

4 調整綑綁
的位置

如果花束往外散開,第二圈
就繞得比第一圈高;如果擠
在一塊,第二圈就繞得比第
一圈低,反覆繞三至四圈。

打完結後,
將花束浸在
滿滿的水中,
讓它靜置一段時間。

擠在一塊時

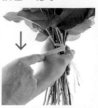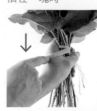

↓

Lesson7 ｜ COLUMN4

84

Lesson 8

包裝的技巧

　　由色彩繽紛、各式各樣的花朵所組成的花束，華麗優美。不過，就像美麗的女性善用自己的特質，透過化妝讓自己看起來更加美麗般，善用包裝技巧，也能讓花束顯得更加出色。在包裝紙及緞帶上花一點巧思，藉由包裝技巧襯托出花朵極致的魅力吧！

運用包裝紙或緞帶，在包裝上加點巧思，就能與眾不同！

老是一樣的包裝法，好像沒有太大的變化……

指導老師
筒井聰子

花藝設計的初學者
花子小姐

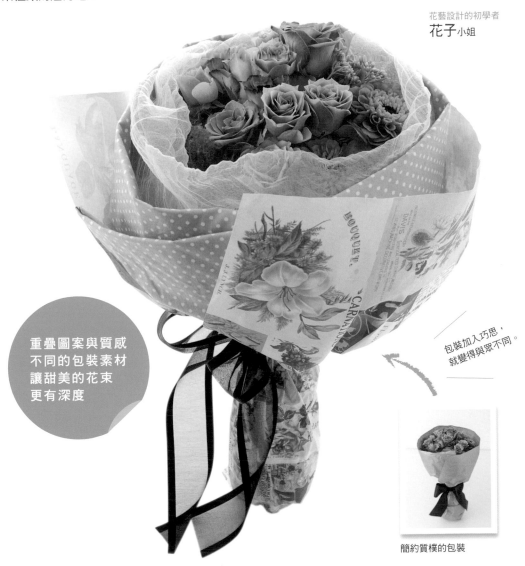

重疊圖案與質感
不同的包裝素材
讓甜美的花束
更有深度

包裝加入巧思，
就變得與眾不同。

簡約質樸的包裝

← 詳細解說請參照 P.95

BASIC

學會基本款「圓筒形」的包裝技巧吧！

只要改變包裝紙顏色，氛圍就不同了！

花束包裝有許多種方法，首先為大家介紹，初學者也能輕鬆完成的圓筒形包裝，此種方法搭配任何包裝紙皆能簡單作出造型。內容不僅包含了包裝紙的包法，也為大家詳細解說包裝紙的裁切法，及緞帶的打法等，不妨按照本書的步驟學習包裝的基礎技巧吧！

此外，P.88、P.89為基本款的應用篇，為大家介紹在包裝紙、包法及緞帶上加以變化時所運用的技巧。只在包裝上加點變化，花束便能散發出迥然不同的氛圍，實在讓人驚豔呢！

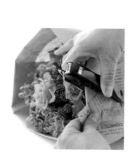

2 對齊左右邊緣後以釘書針固定

將花束置於靠近左側邊緣1/3的地方，從左右兩側將花束包起，對齊包裝紙的左右邊緣後，在花束的側面以訂書針固定。

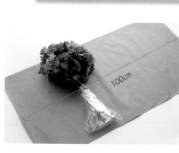

準備包裝的花束

25cm

35cm

由充滿活力的橘色系花材，組合而成的圓形花束。
花形柔和的玫瑰，以粒狀果實及小花作為點綴。＊玫瑰（Cindy・J-Amabile）・秋色繡球花・火龍果・屈曲花・仙丹花

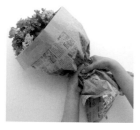

3 在花束支點處將包裝紙抓成束

在花花束支點處以雙手握住包裝紙後，將其抓成細細的一束。此時上方的包裝紙便會完全包裹住花莖。

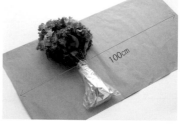

100cm

1 包裝紙的寬度約為花束直徑的四倍

將花束放在包裝紙上測量大小。寬度約為花束直徑的四倍，高度約能包住整把花束，並將上端邊緣向外反摺5cm。

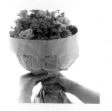

POINT

支點處抓成一束後，將包裝紙稍微往下拉，調整花的外形，並將包裝紙邊緣弄平整。

POINT

若包裝紙的寬度不夠，可將兩張包裝紙黏貼在一起使用。在內側包裝紙的邊緣上膠後，將兩張包裝紙重疊黏貼即可。

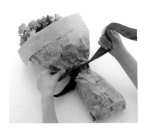

6 在花束支點 繫上緞帶

在步驟3呈皺褶狀的花束支點上纏上緞帶，並打個蝴蝶結。鐵絲邊緞帶富有彈性，能呈現出優美的造型。

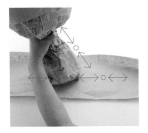

4 握柄處也須 仔細地包裝

以剩餘的包裝紙由下往上包住握柄處。包裝紙長度至少須為花莖長度×2，寬度至少須有握柄的寬度。

POINT

調整蝴蝶結的鬆緊。一邊按住下垂的兩條尾巴，一邊將蝴蝶結耳朵向左右兩邊拉，這樣才能將蝴蝶結繫緊。

5 將側邊的包裝紙 往內摺包住握柄

將步驟4左右側邊的包裝紙，依後面，前面的順序分別往內摺疊包住把手，並以透明膠帶固定在不明顯處。

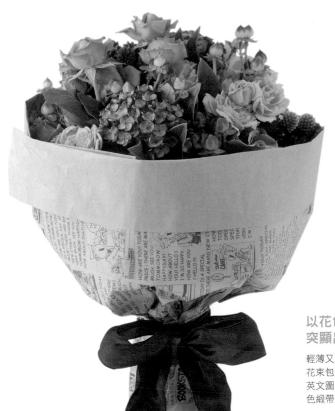

以花色單純的包裝紙 突顯出鮮明的花色

輕薄又富彈性的牛皮紙因實用性高，是花束包裝的基本材料。若有似無的橘色英文圖案與花色相互輝映，同色系的棕色緞帶更有畫龍點睛的效果。

✿包裝材料：牛皮紙（茶色‧英文花樣）‧鐵絲邊緞帶（茶色）

❀ 在包裝紙及緞帶上作變化，呈現變化多端的風貌

以P.87同一款花束，挑戰三款不同的包裝，變換素材來營造出不同的印象。

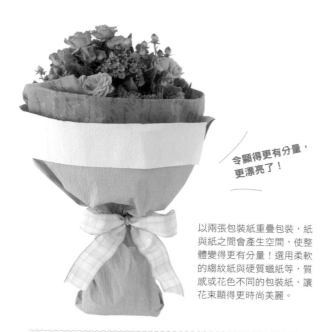

令顯得更有分量，
更漂亮了！

以兩張包裝紙重疊包裝，紙
與紙之間會產生空間，使整
體變得更有分量！選用柔軟
的縐紋紙與硬質蠟紙等，質
感或花色不同的包裝紙，讓
花束顯得更時尚美麗。

❀ 包裝材料：蠟紙（茶色・英文花樣）・縐紋紙（黃色・雙面）・
緞帶（黃色・格紋）

選用兩種
質感不同的包裝紙

步驟

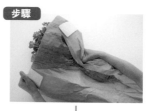

以蠟紙包住花束後，
再包上一層縐紋紙，
並調整包裝紙的位
置。

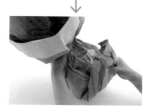

將縐紋紙的下緣往上
摺後，以橡皮筋固
定，在橡皮筋上以緞
帶繫上蝴蝶結。

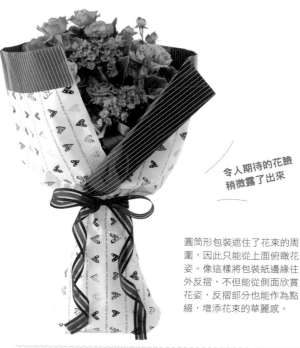

令人期待的花臉
稍微露了出來

圓筒形包裝遮住了花束的周
圍，因此只能從上面俯瞰花
姿。像這樣將包裝紙邊緣往
外反摺，不但能從側面欣賞
花姿，反摺部分也能作為點
綴，增添花束的華麗感。

❀ 包裝材料：包裝紙（紅色・雙面）・緞帶（紅色・條紋）

開扇小窗
露出花顏吧！

步驟

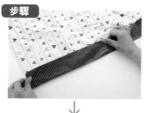

將包裝紙上緣往外反
摺5cm，使其露出紅
色花紋的部分，接著
將花束包成圓筒形。

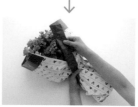

將包裝紙右側邊緣稍
微往外反摺，展現包
裝紙背面的花樣，最
後在支點繞上緞帶。

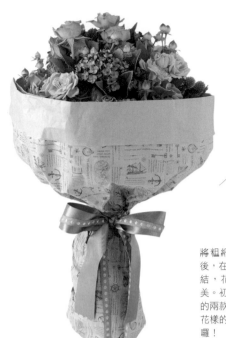

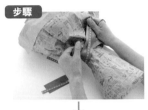

將細緞帶放在粗緞帶的上方，使兩條緞帶相互重疊並握住，在花的握把處打上蝴蝶結。

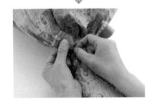

將細緞帶調整到粗緞帶的中央，並使細緞帶的蝴蝶結尾巴稍微長一些。

粗細&花樣不同的緞帶重疊在一起

在握把上妝點愉快的色彩

將粗細兩款緞帶相互重疊後，在面向自己的正面打個結，花束瞬間呈現洗練之美。初學者只要挑選同色系的兩款緞帶，將素色與印有花樣的緞帶相互重疊就完成囉！

✿包裝材料：牛皮紙（茶色・英文花樣）・緞帶（橘色寬版・細條印有花樣）

包裝的要點！

挑戰美麗的蝴蝶結

try!

緞帶的打法中最常用的是蝴蝶結。不過，有時候緞帶面會反過來，沒有辦法綁得如想像中的那麼漂亮！
本單元將傳授大家如何綁出漂亮蝴蝶結的技巧。

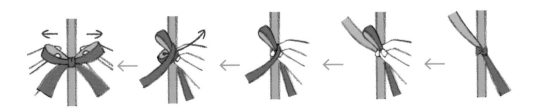

| 在左右蝴蝶結耳朵的後面、靠近打結的地方以大拇指與食指往外拉緊，使蝴蝶結呈對稱。 | 繞第二圈時，使緞帶位置稍微錯開，穿過第一圈的下方，並在右側拉出蝴蝶結耳朵。 | 將左上方的緞帶由上往下繞過食指，再繞一圈，共繞兩次。 | 將垂在右下方的那一截緞帶對摺，並以大拇指與食指，捏住移至第一個結的左前方。 | 在花束支點繞上緞帶並打一個結。緊緊地打上結，緞帶才不會鬆掉。 |

從材料的挑選到包裝法 依花束的特質來包裝吧！

花束有圓形及縱長形等形狀。有時預算有限，會選擇較小的花束。包裝花束時，應依各種花的特質來包裝，讓花姿顯得更生動活潑。

包裝材料並不一定只使用包裝紙與緞帶，亦可搭配身邊常有的零碼布、餐巾紙、紙袋、繩子、軟線及綁頭髮的髮束等來代替。選用令人意外的材料來包裝，即便只是一朵花，也能成為令人印象深刻的花禮。藉由靈活運用，體會包裝的箇中樂趣吧！

NG

太單調了？

單枝花禮

歡迎&歡送會的花禮

突顯花朵魅力的同時，運用令人印象深刻的包裝材料，就能完成富創意的個性化花禮！

運用令人意外的 包裝材料——浴簾 營造時尚簡約風

花禮為一朵素雅的白色玫瑰。因此，就在包裝上大玩創意。以點點時尚風浴簾包住花束的底部，再以花朵造型髮夾將握把處夾起來。
♣玫瑰（Hollywood）

I 將浴簾 裁成長方形

浴簾質地柔軟透明，因此將三片尺寸為30㎝×60㎝的長方形相互重疊使用。

2 以圖畫紙將花包好 在花的底部 捲上浴簾

以圖畫紙襯在花的背後，並以透明膠帶固定。將浴簾縱向對摺包住花束的下方。

3 調整浴簾的位置 讓花朵 可以露出

調整浴簾的位置，使它不要遮住整個花朵。如圖所示，在握把處以髮夾固定。

♣包裝材料：浴簾（半透明·點點）·彩色圖畫紙（藍）·髮夾（花的造型）

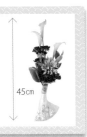

縱長形花束

花朵呈縱向高低層次排列，不要將花束整個包住，讓底部的花朵也能露出來的包裝法。

45cm

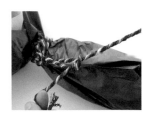

5 將細繩重複打結作為點綴

以橡皮筋固定住支點後，再以細繩往上面反覆繞圈打結，並讓每個結重疊在一起。

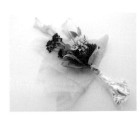

1 摺疊不織布作出褶角

將正方形的不織布沿著對角線對摺，並使對角錯開不重疊，同樣的步驟反覆數次。以摺好的不織布包起花束，記得左側多留一些不織布。

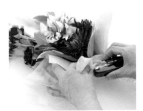

2 以訂書機固定作出立體皺褶

以橡皮筋固定住 1 的不織布，將左側多餘的不織布摺出數個皺褶，並以訂書機固定。

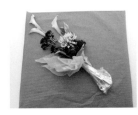

3 將花束置於對角線上後裁切包裝紙

將花束頂端置於牛皮紙的邊角，以花束的長度作為對角線的長度，將包裝紙裁切成正方形。

4 將包裝紙左右兩側的邊緣往內摺

將花束底部的牛皮紙往上摺，也從左右兩側將花束包起，並將包裝紙邊緣往內摺。

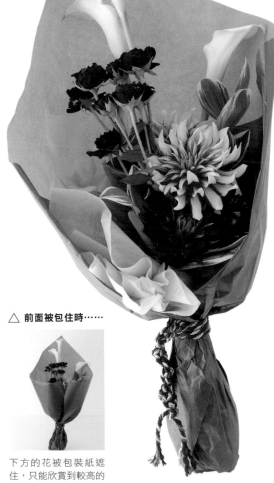

△ 前面被包住時……

下方的花被包裝紙遮住，只能欣賞到較高的花朵。

花束的正面一覽無遺
下方的花朵也盡收眼底

由於將包裝紙的黏合處往內摺，因此花束的正面一覽無遺。從縱向高低層次排列的花朵，到下方的大理花皆盡收眼底。❀大理花2種・玫瑰（Tamango）・海芋・鳴子百合・火鶴

✿包裝材料：牛皮紙（綠色）・不織布（淺綠）・細繩（紅白）

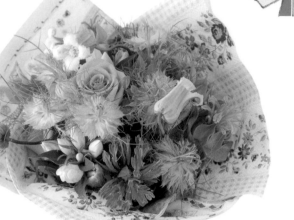

NG

精緻小巧

← 11cm →

小花束

將正面的包裝紙向外展開，不讓花被遮住。有花樣的包裝紙讓花束顯得更生動。

I 準備三張餐巾紙

準備兩種花樣的餐巾紙，共準備三張。由於餐巾紙原本就摺成四摺，將它翻開一次使其呈對摺的狀態。

2 將兩張餐巾紙交疊擺上花束

如圖所示，將粉紅色與淡藍色的餐巾紙斜向交錯後，在交錯處擺上花束。

3 對齊包裝紙左右將花束包起來

分別將兩張餐巾紙的左右邊緣摺起，重疊於花束的正面，將花束包起來。

以可愛的花樣加入明亮華麗感

像似野花的迷你花束，選用質樸的餐巾紙以突顯惹人憐愛的花朵。背景搭配與花同色系的花樣圖案，讓花具有分量。❀黑種草・鐵線蓮・玫瑰（Ocean song）・龍膽・大紅香蜂草等

✿包裝材料：餐巾紙2種（粉紅色・淡藍色・花樣圖案）・緞帶2種（粉紅色・淡藍色）

4 以另一張餐巾紙包住握把

將剩下的另一張餐巾紙由後往前包住握把，並在花束支點繫上兩種不同的緞帶。

蠟紙
（P.88中使用的種類）
由吸滿蠟油的紙張製作而成，紙質硬富有彈性，吸水性強適合用來包裝鮮花。褶痕也充滿韻味。

牛皮紙
（P.86・P.89・P.91中使用的種類）
未經漂白的包裝用紙，質地薄但韌性強不易破。底色的茶色呈透明感，散發質樸氛圍。

try!

來認識不同包裝紙的各種特徵

本單元為大家介紹幾款常用的包裝紙。硬度、厚度及花樣等各種不同的款式，不妨挑選與自己構思相近的包裝紙。

便宜的花束

1000日幣
以內

即使花束本身的價格較低，只
要將它包裝得精美華麗，便能
營造出整體的高級感。

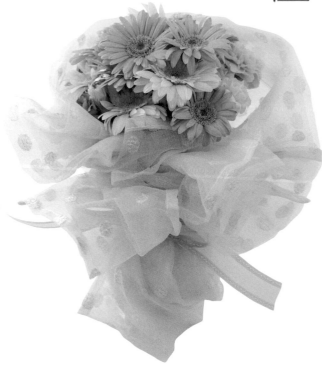

STEP UP!

運用許多的皺褶邊
使花束化身為甜美作品

選用富透明感的短門簾來包裝，不會過於醒目，能讓整體顯得
華麗。運用許多皺褶邊點綴花束的正面，既能增添分量感又顯
得甜美可愛！ ✿非洲菊2種・康乃馨（Amelie）

✿包裝材料：短門簾（米白）・緞帶（粉紅）

I 疊合兩張包裝紙
在其中一邊摺出皺褶

將兩片短門簾重疊在一起，
使短門簾的穿門桿處朝下。
將花束置於中央後，由左邊
朝花束抓出皺褶。

2 另一邊
也抓出皺褶

右邊也以同樣方式抓出皺
褶，並將左右兩邊的皺褶拉
到花束下方集中。

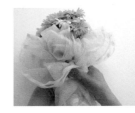

3 將短門簾由下往上摺
包住握把後調整造型

將握把下方多餘的短門簾往
上摺起，抓出皺褶後以橡皮
筋固定。最後再調整皺褶
邊，繫上緞帶。

△ 一般的包法……

只是將花束緊緊地
包起來，雖然簡約
俐落，但顯得有點
單薄。

餐巾紙
（P.92中使用的種類）
包裝小花束很剛好。花樣種
類豐富。質地柔軟，因此將
它重疊在一起使用。

包裝紙
（P.85・P.88中使用的種類）
有豐富的顏色與花樣，硬度
適中厚度夠。容易產生明顯
的褶痕，使用時要特別留
意。

不織布
（P.91中使用的種類）
如布料般柔軟蓬鬆，適合用
來包裝任何造型的物品，也
容易營造出分量感。

綢紋紙
（P.88中使用的種類）
原本就有皺紋，因此很好
摺，適合用來包裝圓形的物
品。質地柔軟具有高緩衝
性。

花 時 间

享受最美麗的花風景

定價：450 元

定價：480 元

定價：480 元

定價：480 元

定價：480 元

定價：480 元

定價：480 元

定價：480 元

定價：480 元

定價：480 元

定價：480 元

Love is meant to be
a test for the both
of you, not a test
on each other.